黄宾虹画集

下卷

人民美術出版社

目 录

设色山水

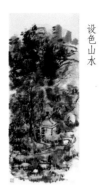

设色山水

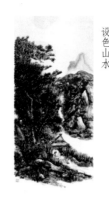

设色山水

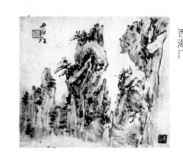

西海门

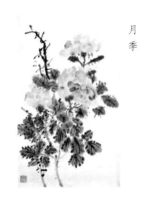

月季

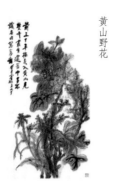

黄山野花

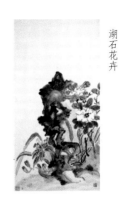

湖石花卉

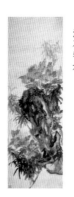

湖石牡丹

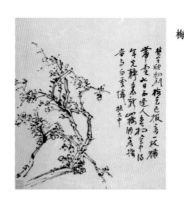

梅

花卉

图 版

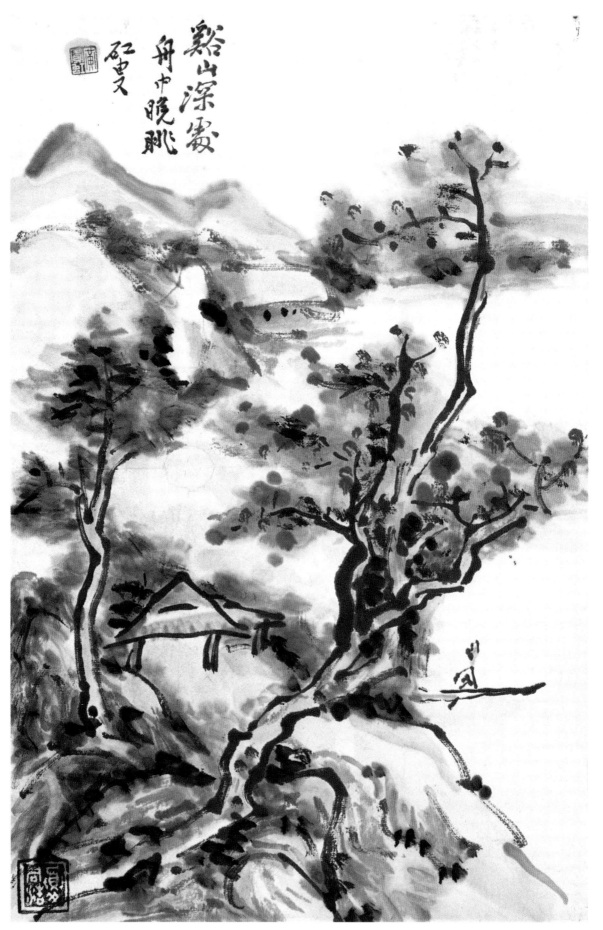

谿山深处

34cm × 22.5cm

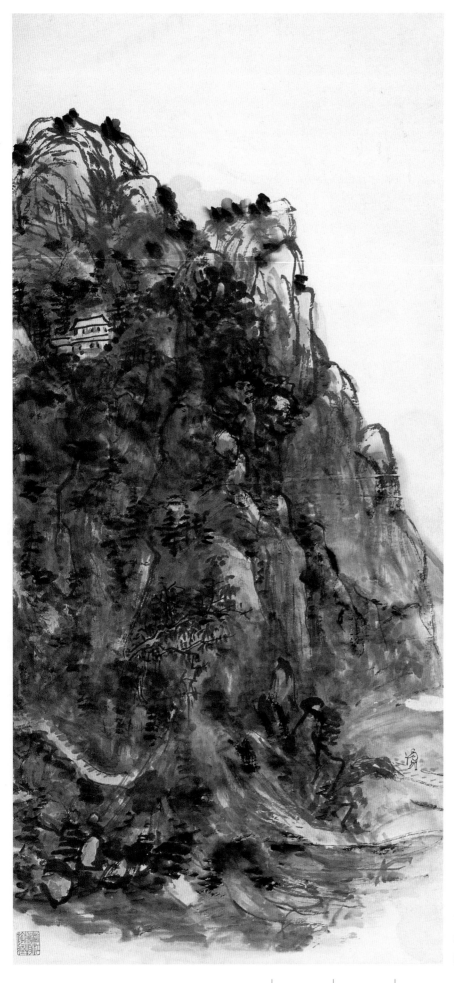

设色山水 (右图为局部)

74.7cm×45.6cm

浙江省博物馆藏

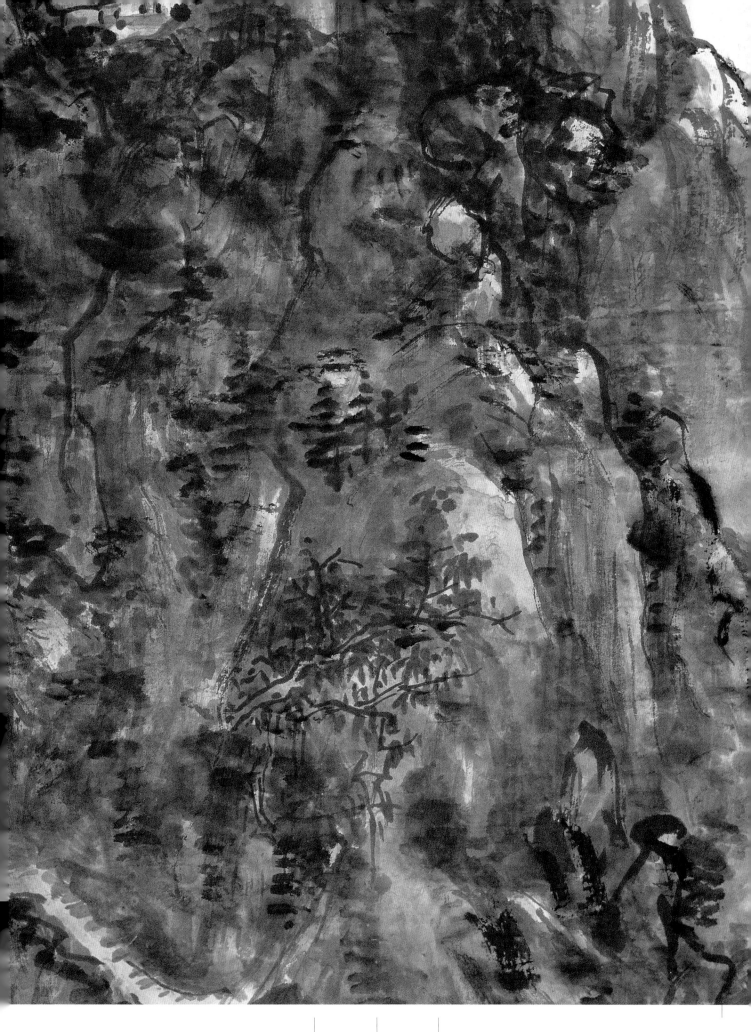

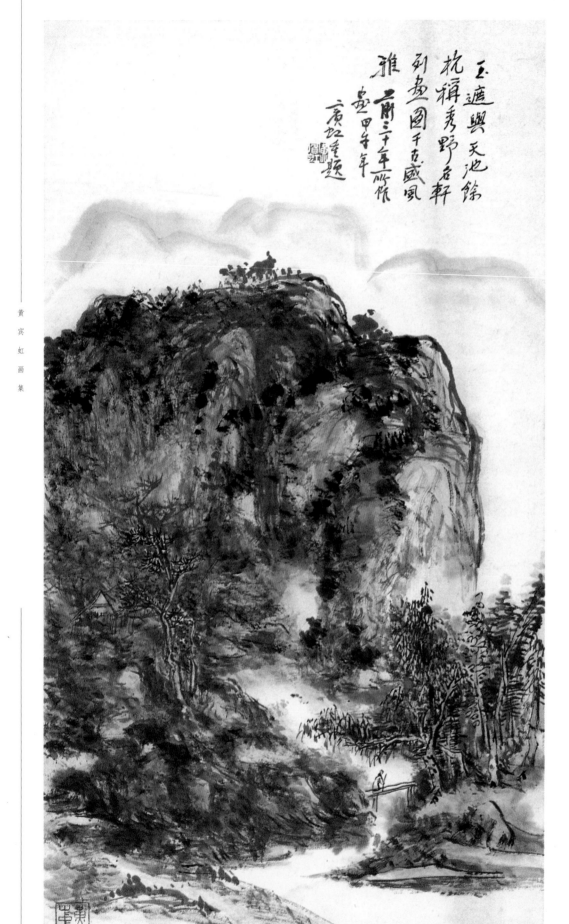

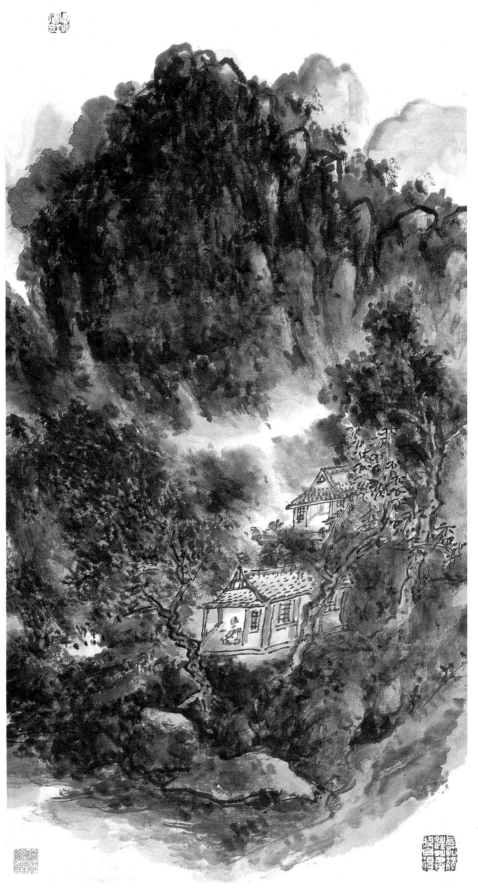

山水

72cm × 36.1cm

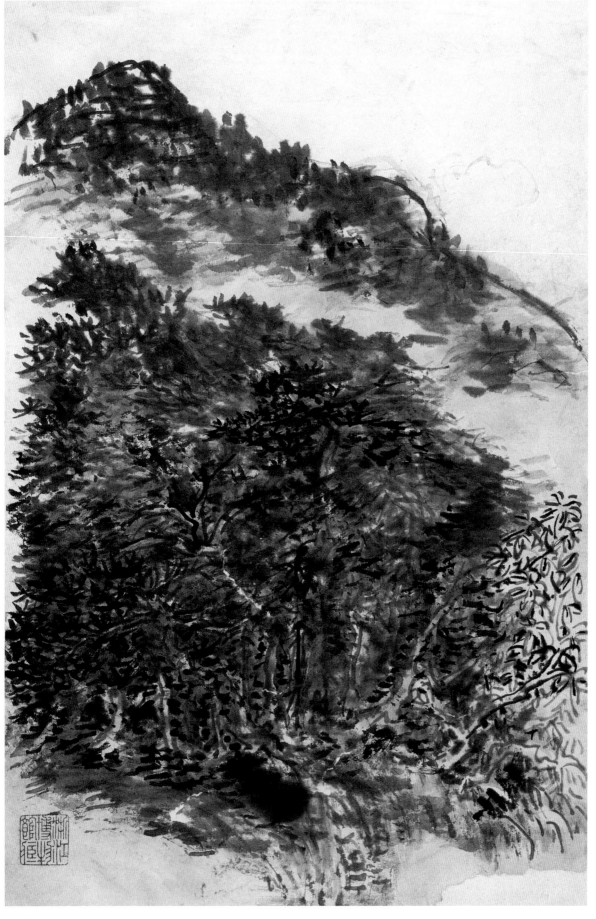

浅绛山水

32cm×22cm

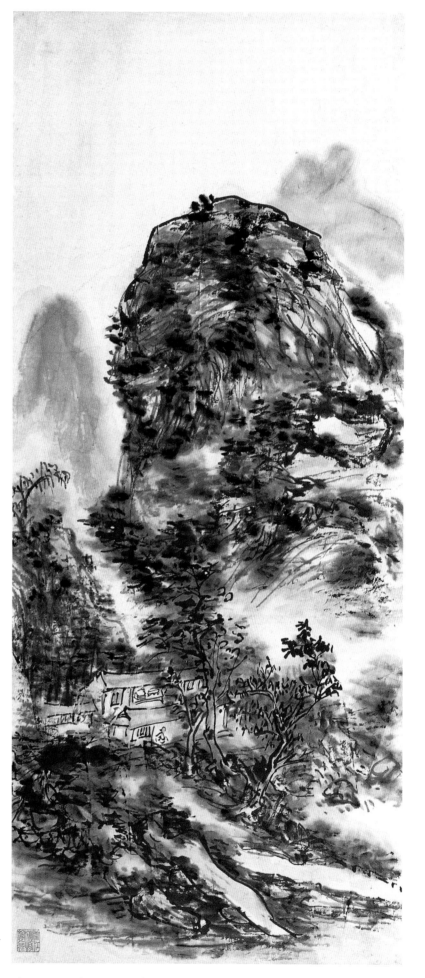

设色山水

77.5cm×33.5cm

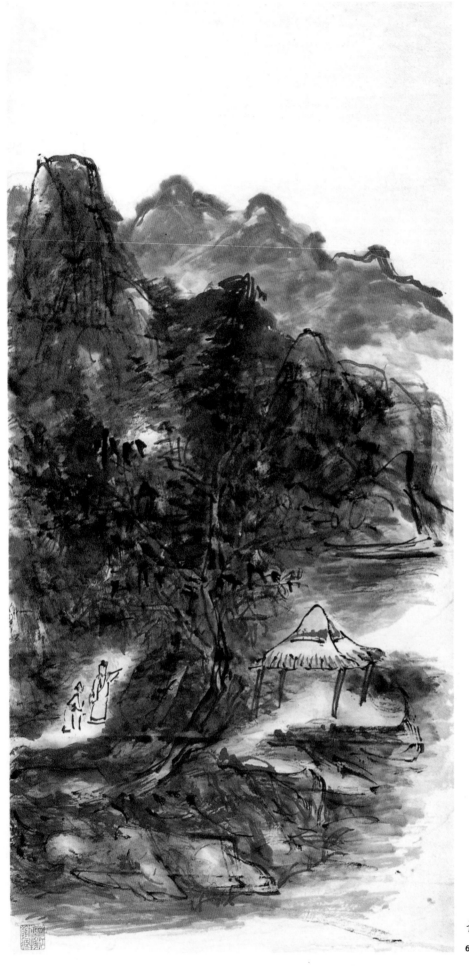

设色山水

69cm × 34cm

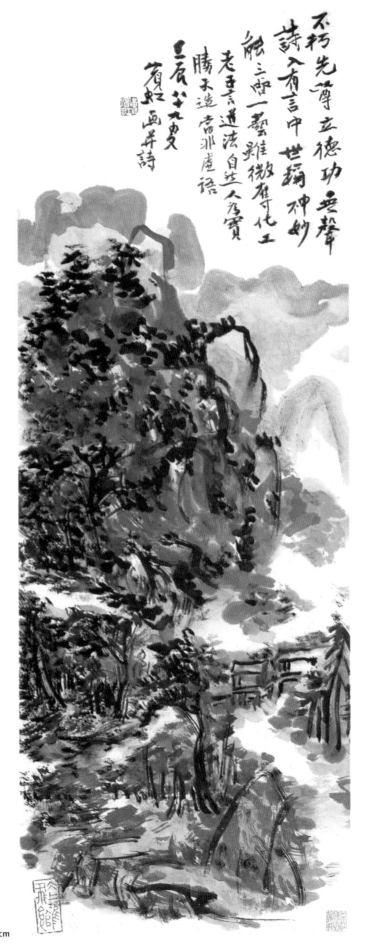

不朽先箏立德功無聲
詩入有言中世稱神妙
能三昧一藝雖微可化工
老手言道法自然人爲實
勝天造當作虛語
壬辰年九十叟
賓虹畫并詩

山水

87.3cm × 31.5cm

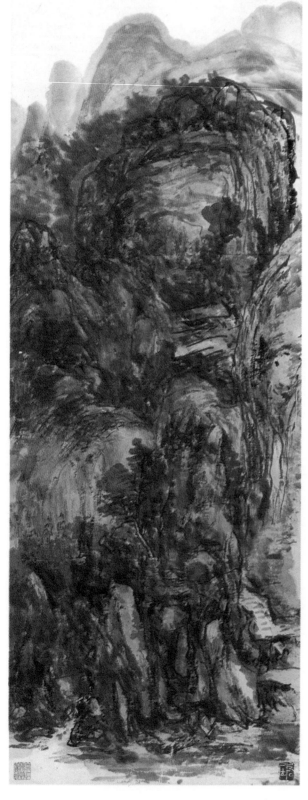

湘水源出陽海山而
瀰水乃肆柯江不流
南下興安地勢高
二水遠不相謀史祿
始作雲渠派湘之
流而注之瀰使北水
南合瀰則瀰水不出
陽海其自陽海導
湘水使合瀰水者皆
史祿之力也

湘水秋山图

104.2cm × 33.1cm

浅绛山水

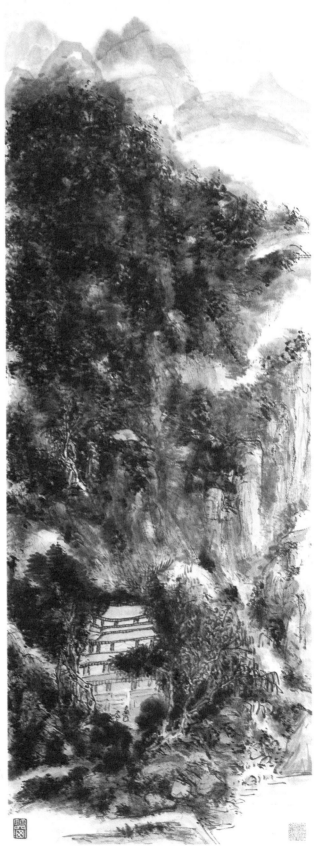

浅绛山水

100.1cm × 33.2cm

山　水

81.7cm × 35.8cm

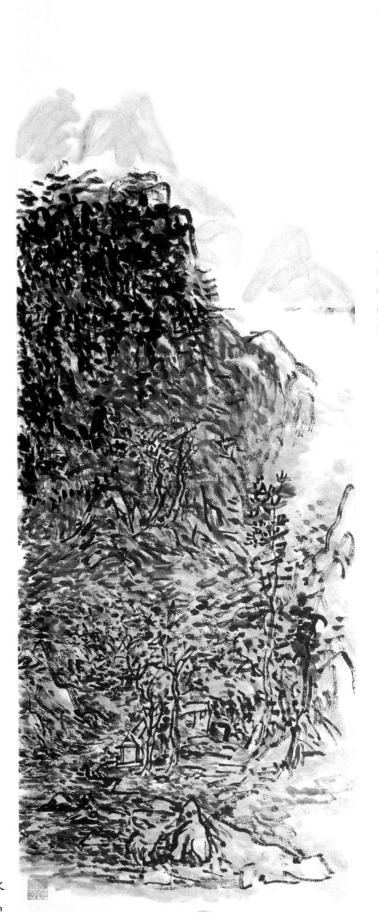

设色山水

86.5cm × 32cm

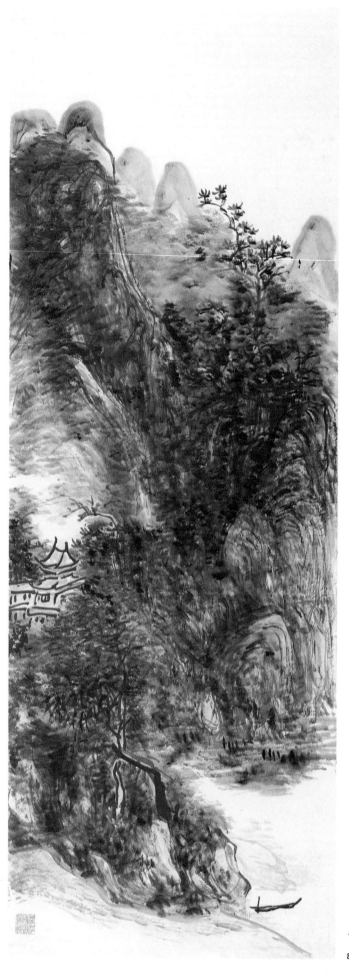

设色山水

89cm × 32cm

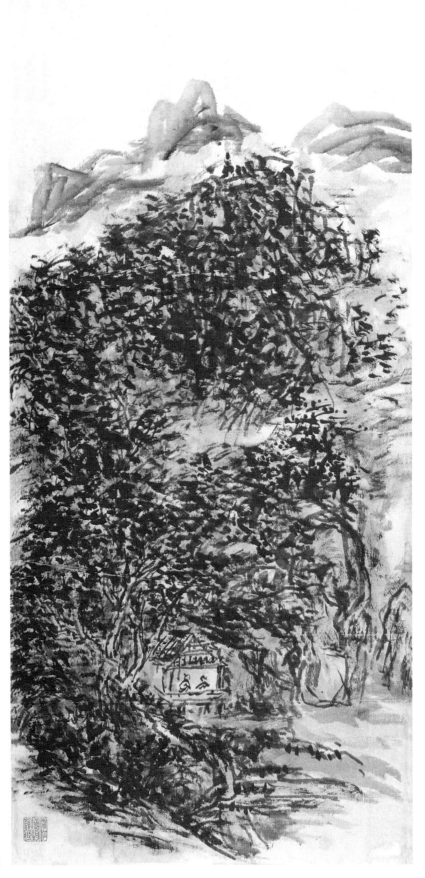

设色山水

73cm × 32cm

浙江省博物馆藏

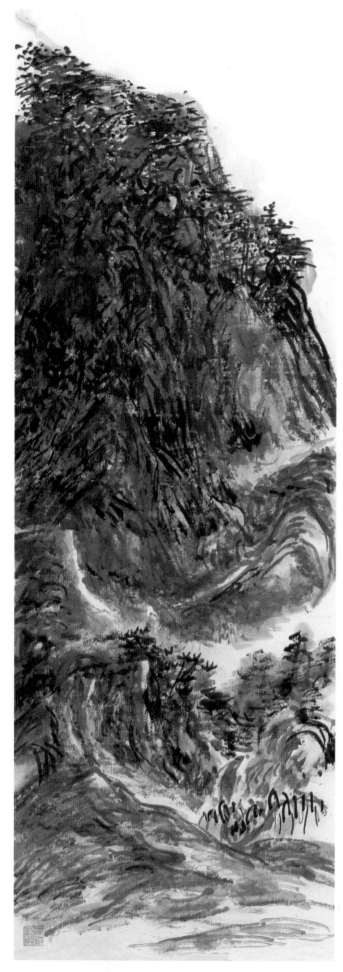

设色山水

90.5cm × 32cm

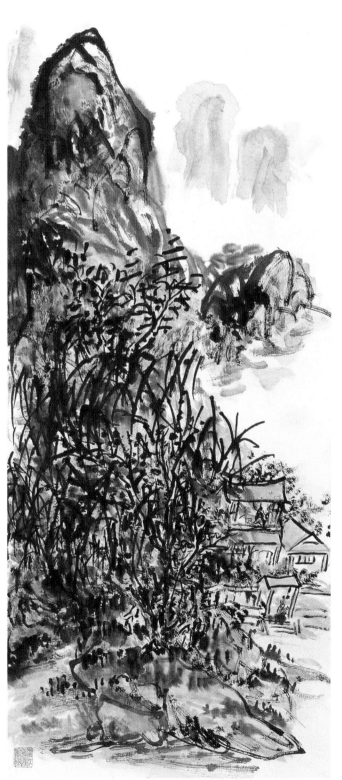

水墨山水

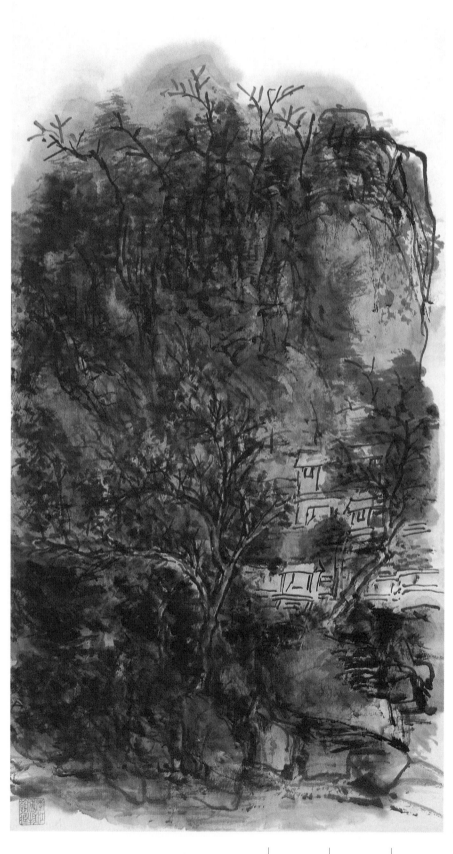

设色山水

68cm × 31.5cm

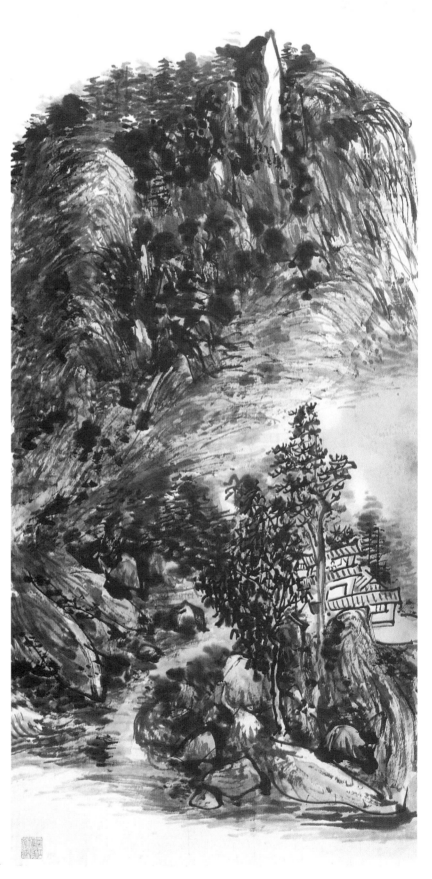

设色山水

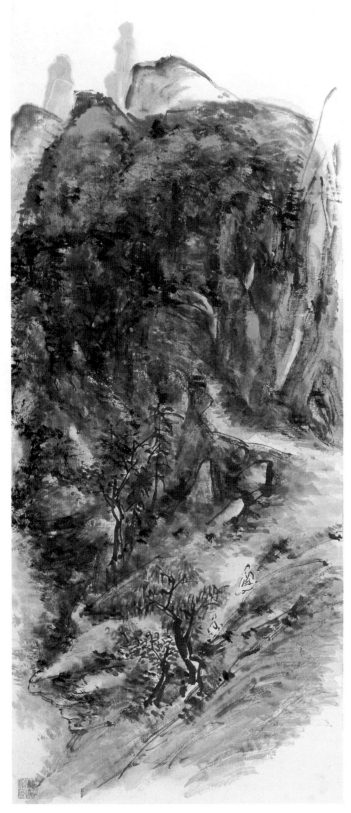

设色山水 (右图为局部)

87.5cm × 32cm

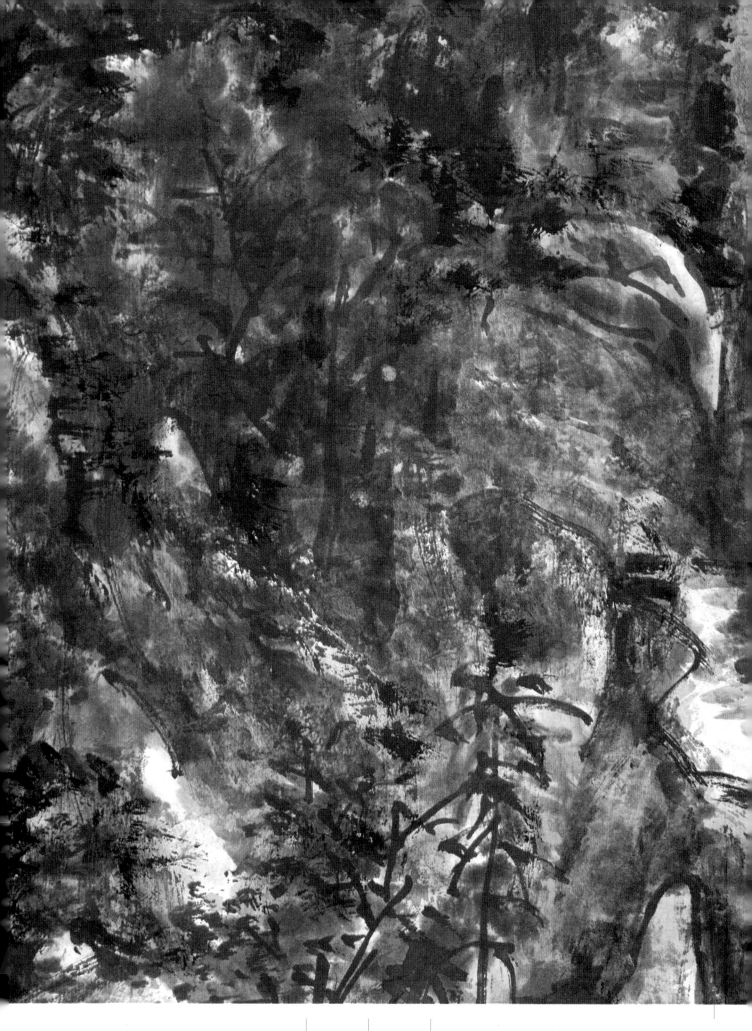

水墨山水

68cm × 40cm

水墨山水

69cm × 35cm

浙江省博物馆藏

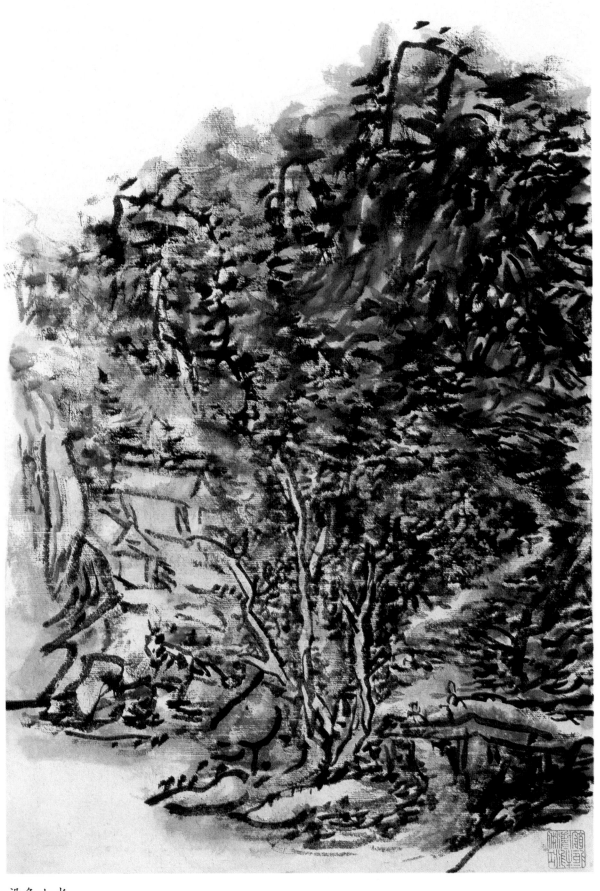

设色山水

48cm × 30cm

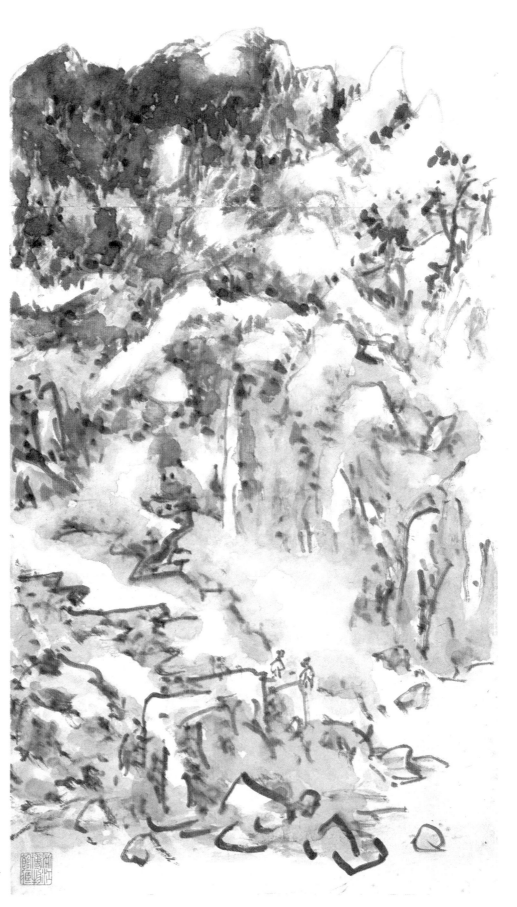

设色山水

55.5cm × 30cm

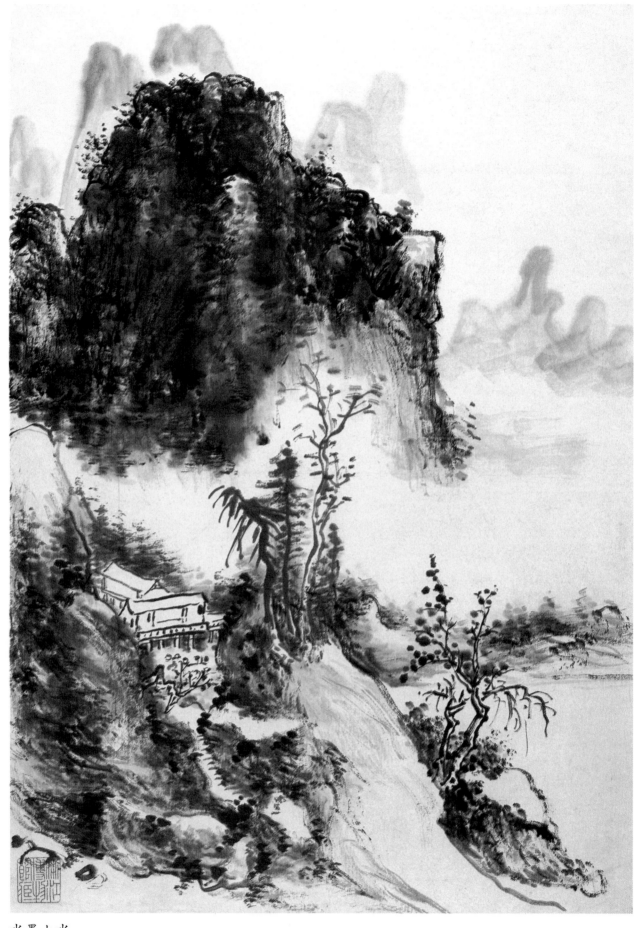

水墨山水

40cm × 28cm

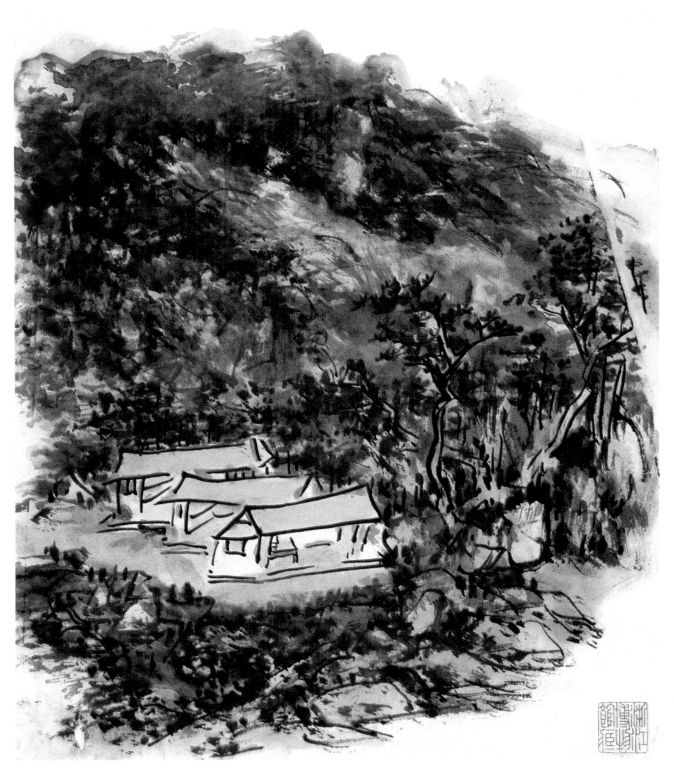

设色山水

27.5cm × 25cm

设色山水

31cm × 21.5cm

浙江省博物馆藏

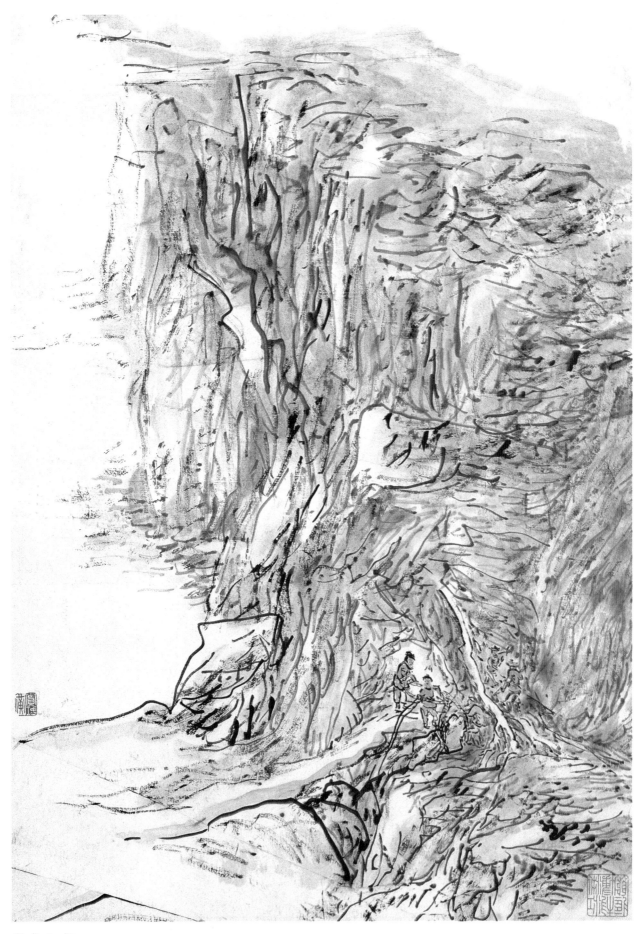

设色山水

40cm × 28cm

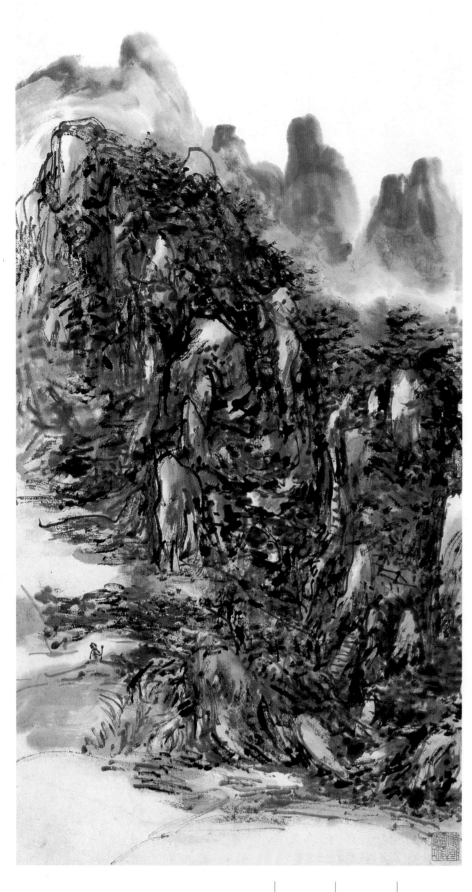

设色山水
62cm × 30cm

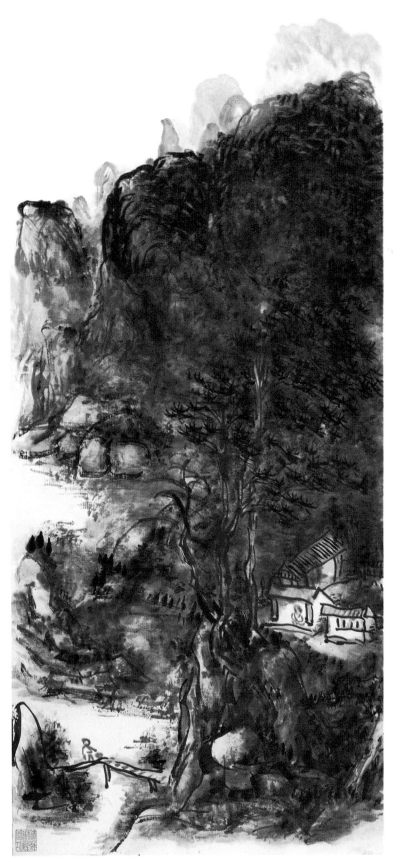

设色山水

82cm × 33cm

设色山水

31 cm × 23cm

设色山水

84cm × 30cm

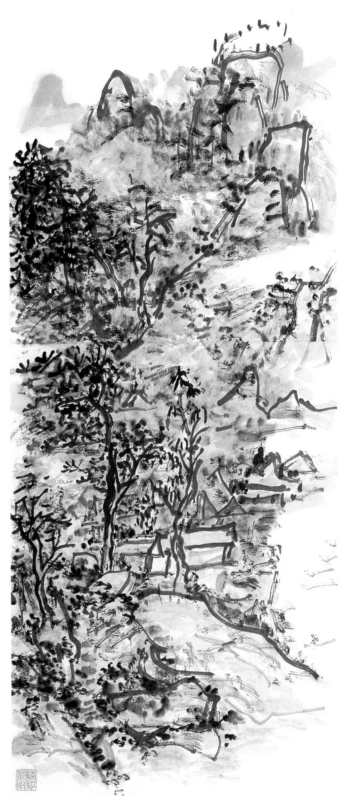

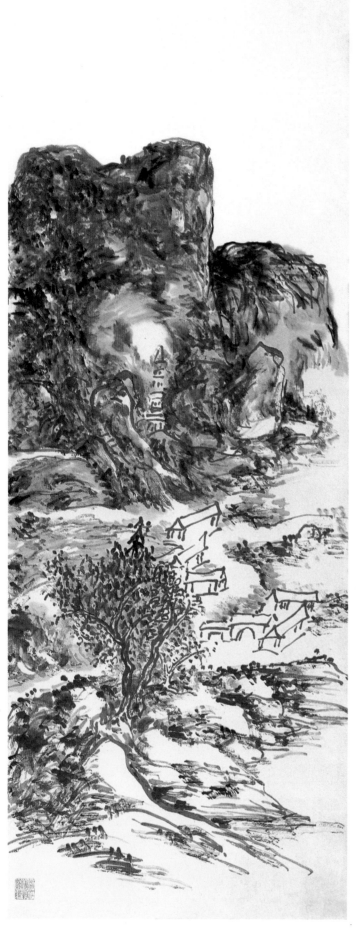

设色山水

87cm × 32.5cm

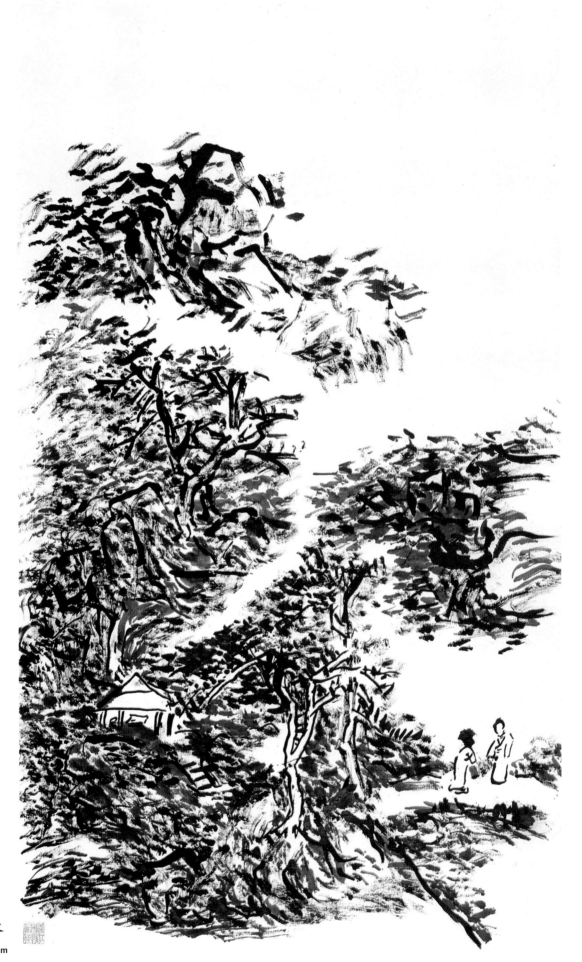

水墨山水

87.5cm × 49.5cm

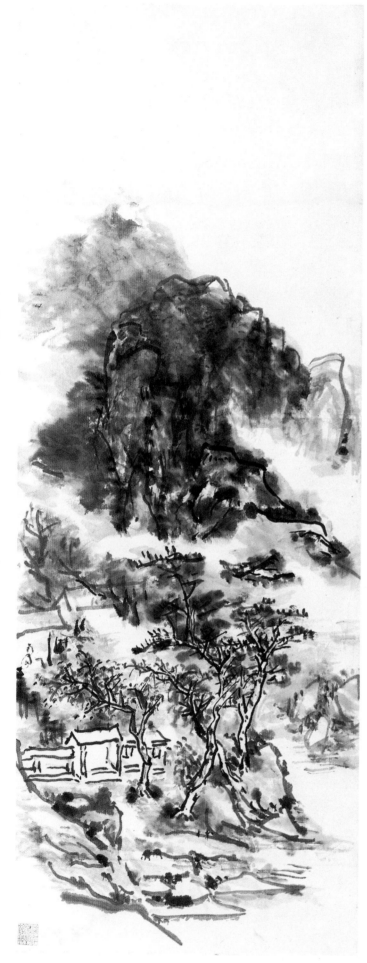

水墨山水

87cm × 32cm

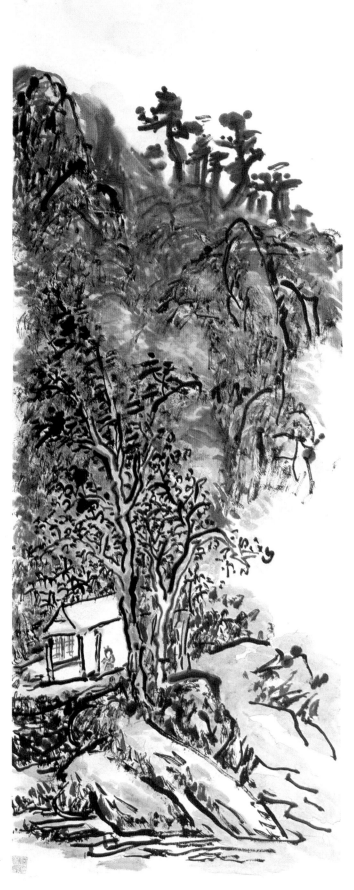

设色山水

110cm × 38cm

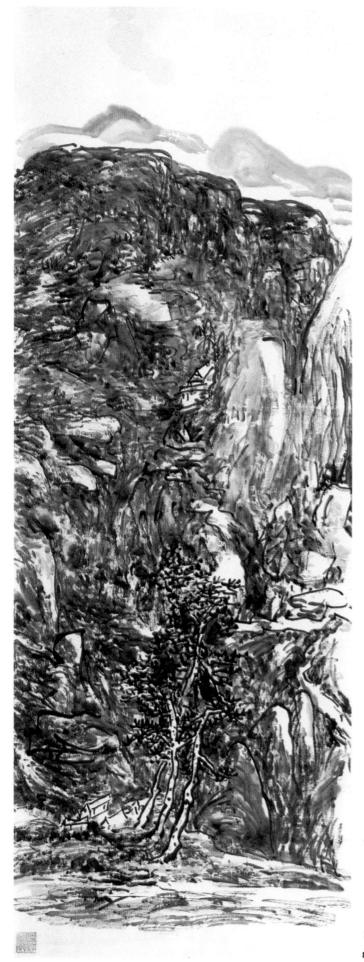

水墨山水 (右图为局部)

89.5cm × 33cm

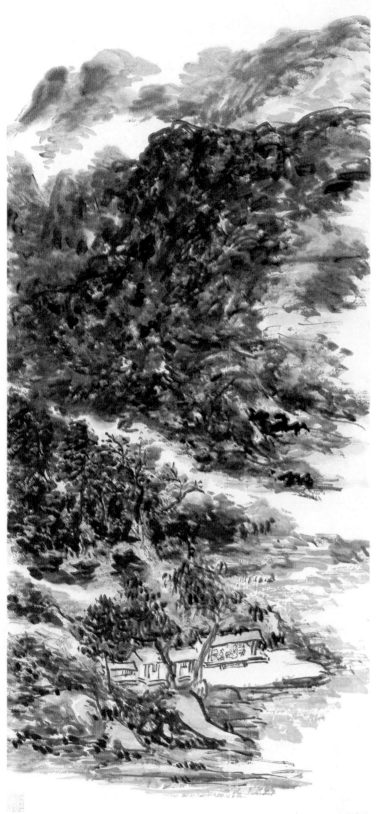

设色山水

96cm × 37cm

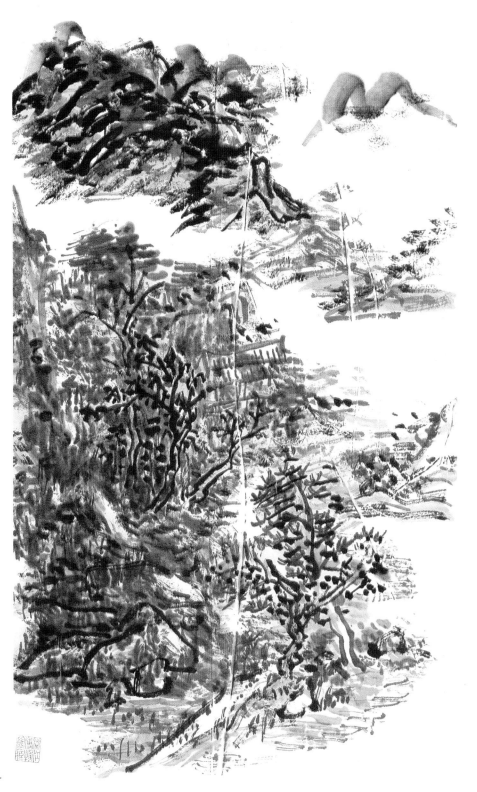

设色山水

74cm × 48cm

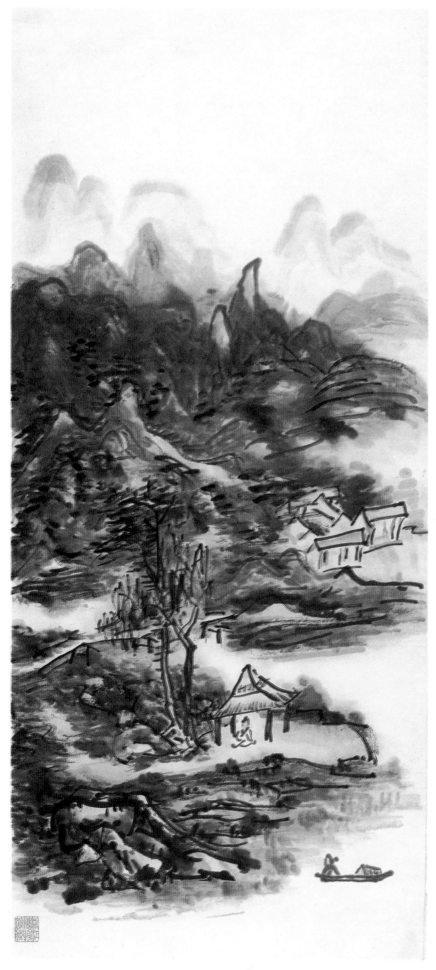

設色山水

94cm × 33cm

黄宾虹画集

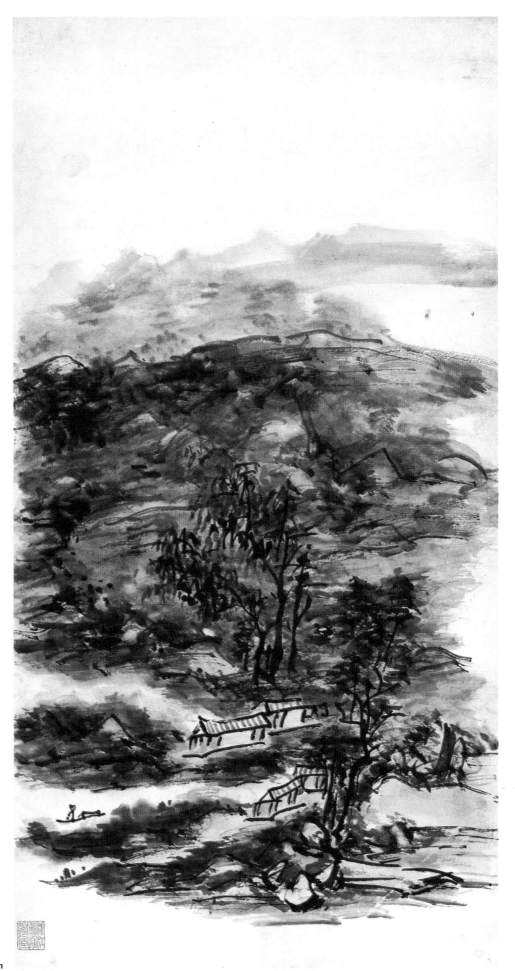

浅绛山水

61.5cm × 33.5cm

设色山水 (右图为局部)

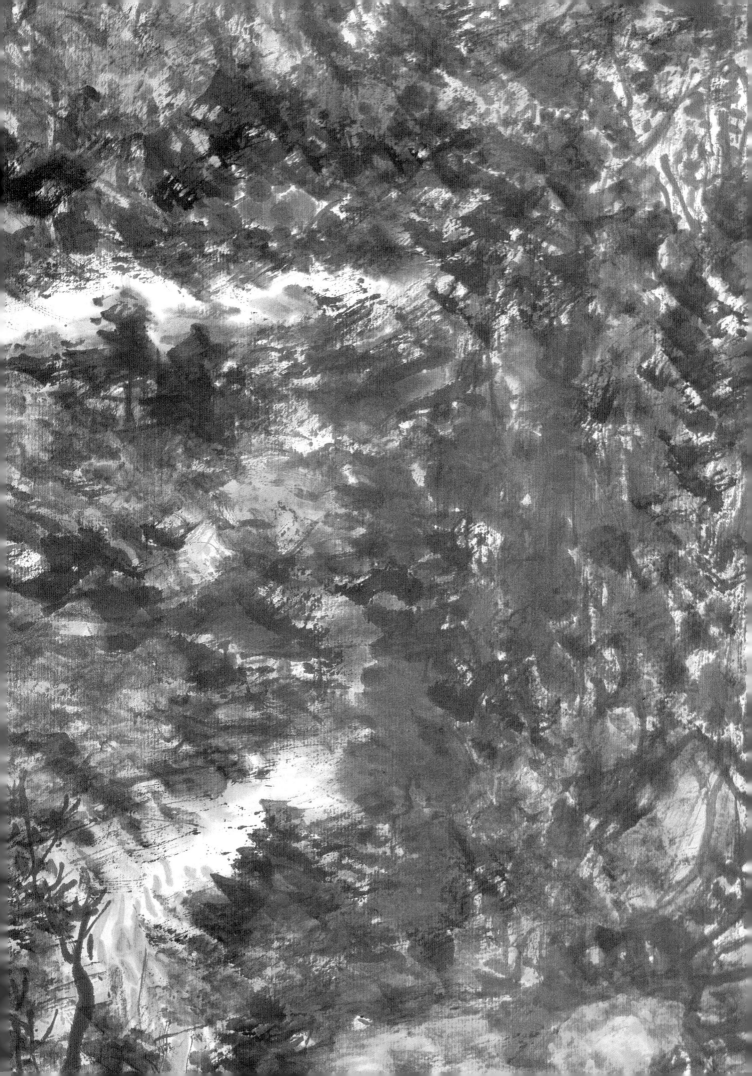

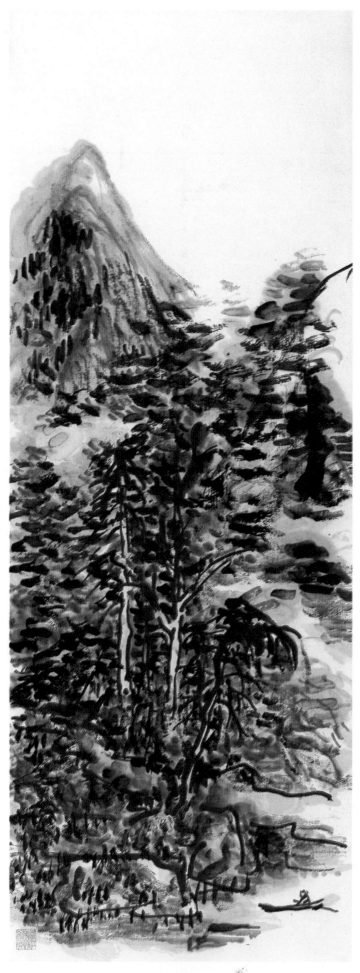

设色山水 (右图为局部)

89cm × 32.5cm

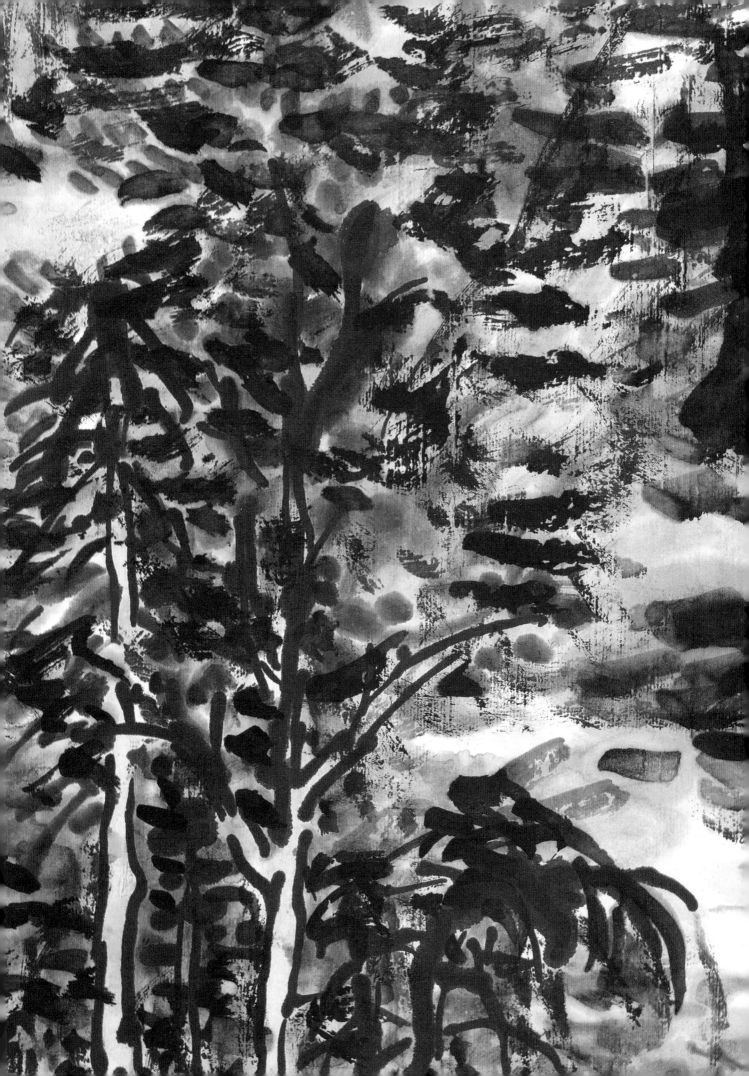

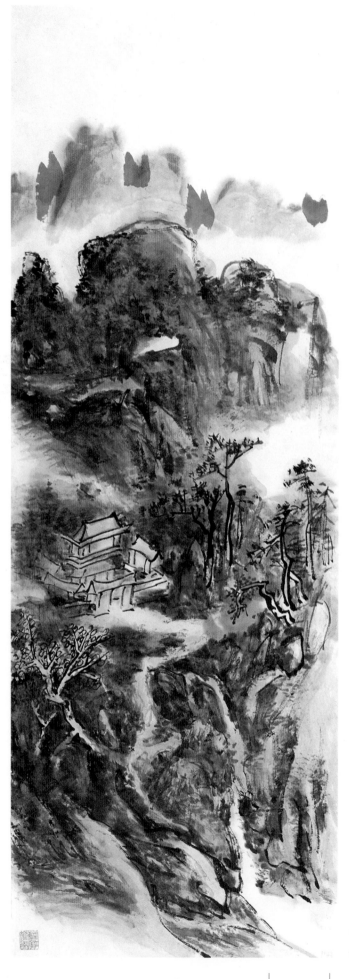

设色山水

104cm × 35cm

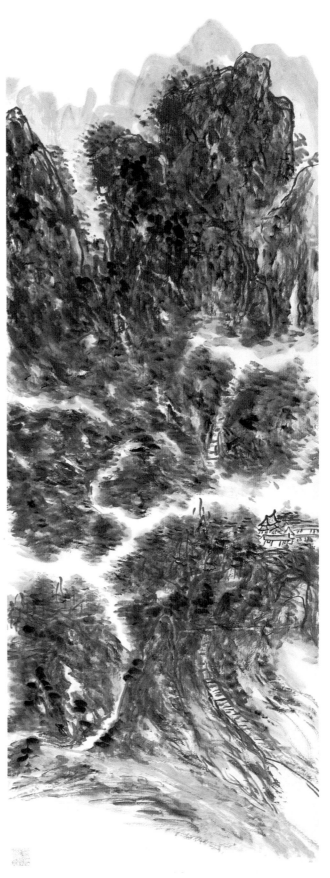

设色山水

93cm × 37cm

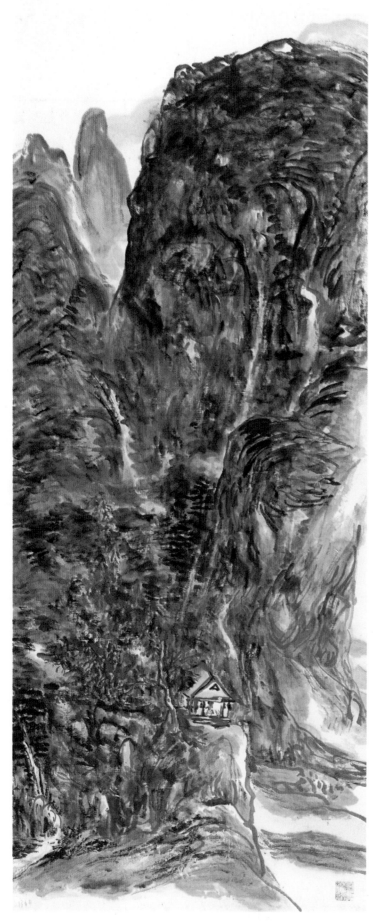

设色山水 (右图为局部)

96cm × 37.5cm

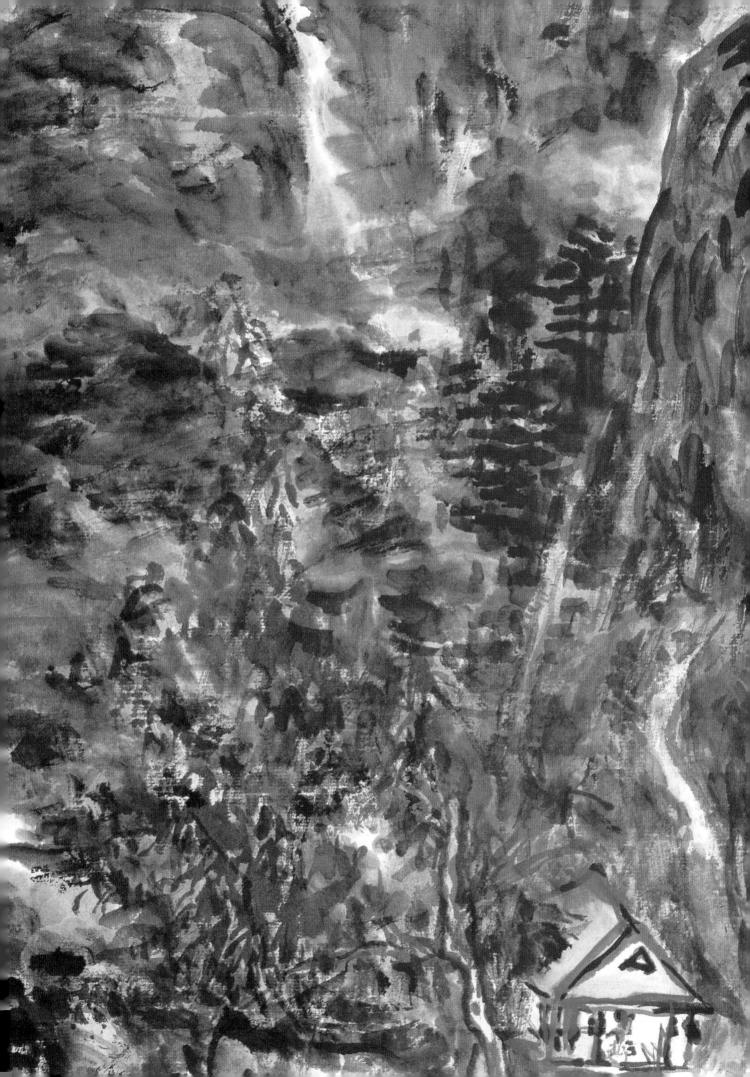

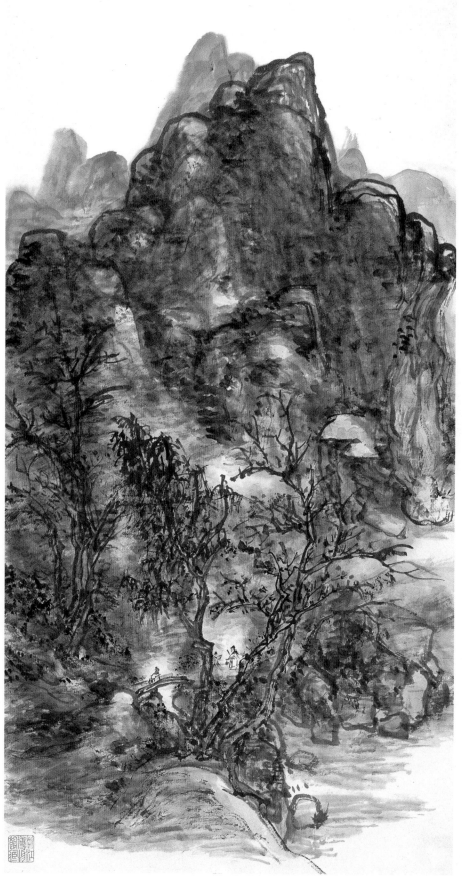

设色山水

67cm × 33.5cm

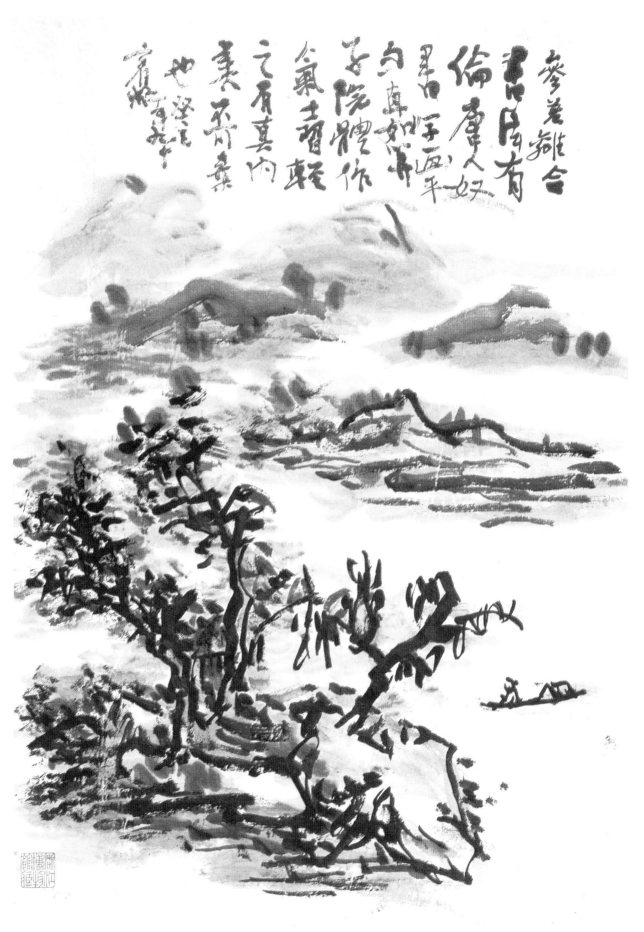

浅绛山水

48cm × 33cm

设色山水 (右图为局部)

88cm × 34cm

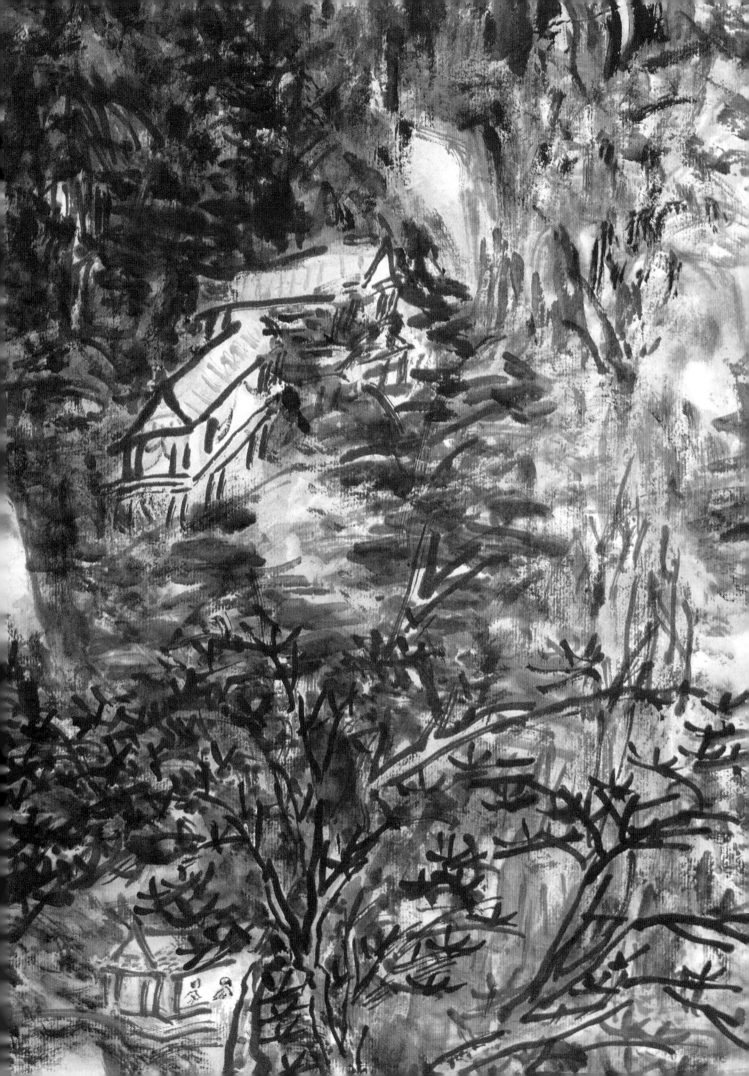

设色山水

74cm × 40.5cm

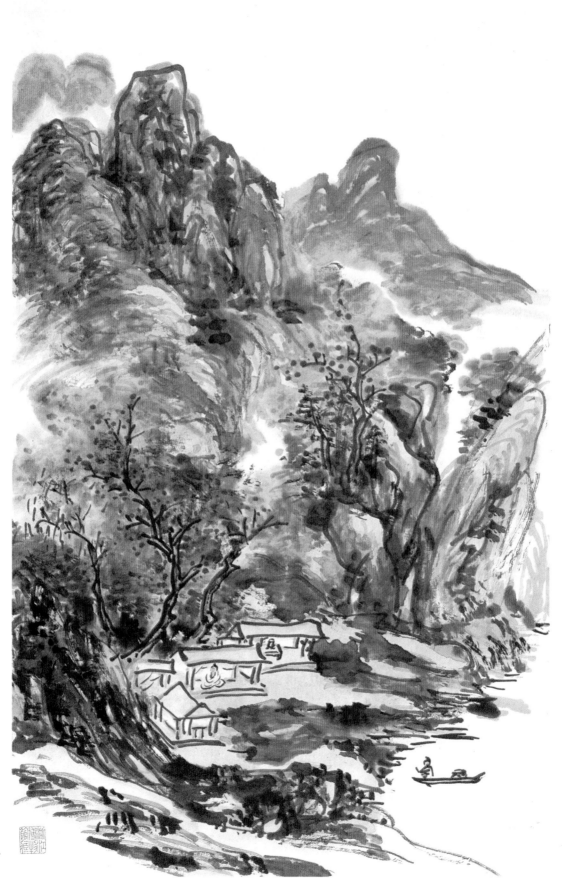

设色山水

64cm × 38cm

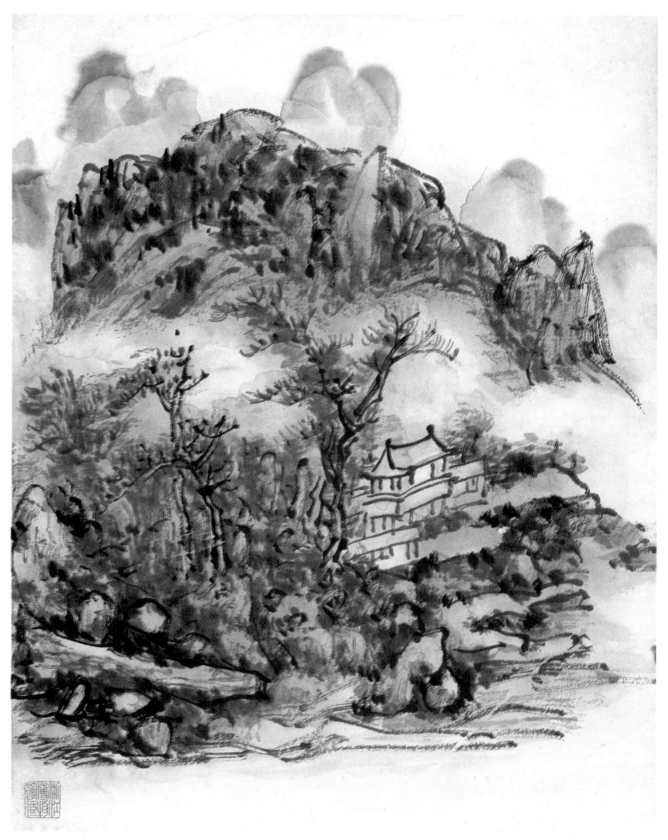

设色山水

41.5cm × 34cm

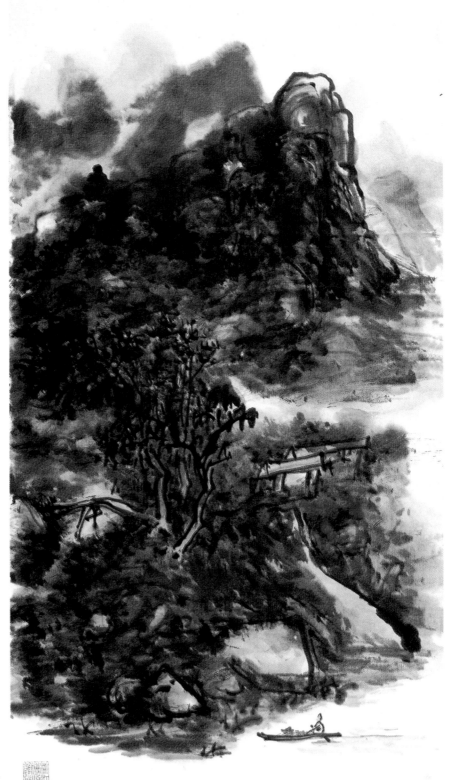

设色山水

68cm × 32cm

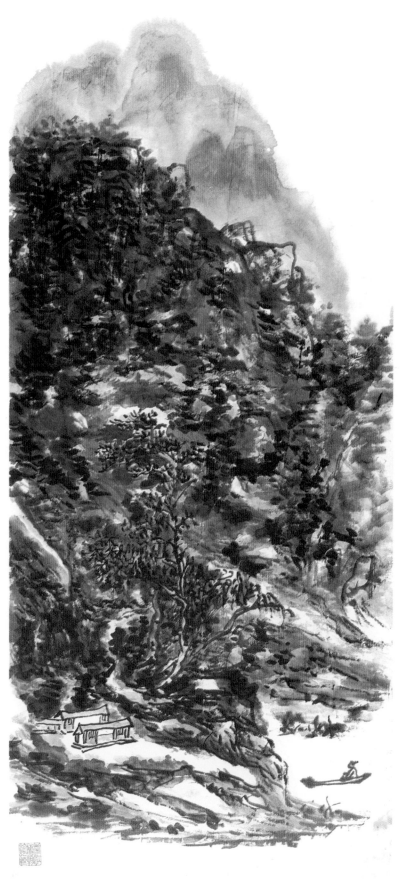

设色山水

77.5cm × 33cm

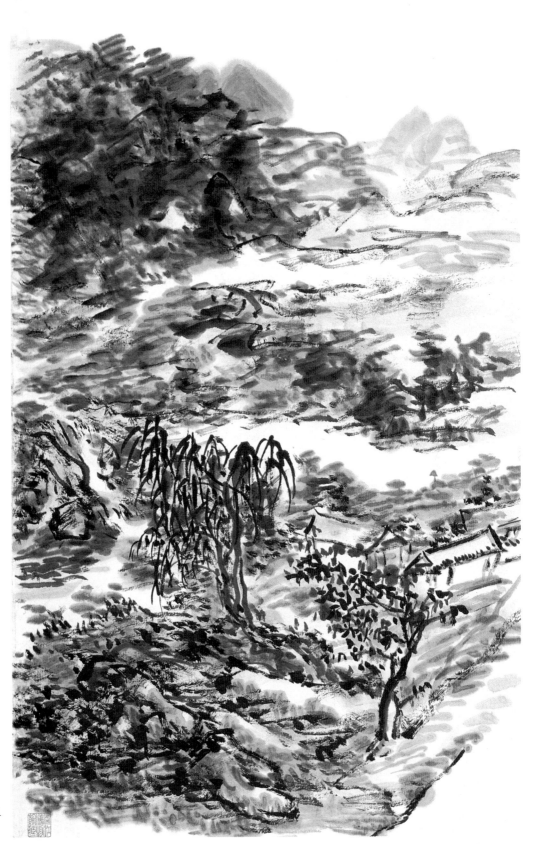

设色山水

75cm × 41cm

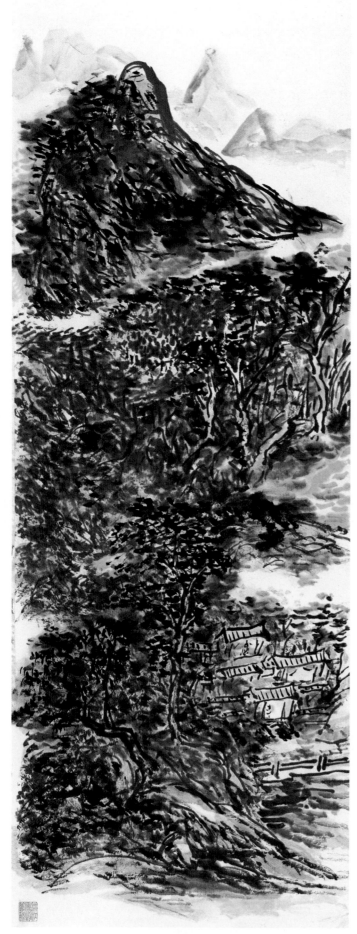

浅绛山水 (右图为局部)

96cm × 39cm

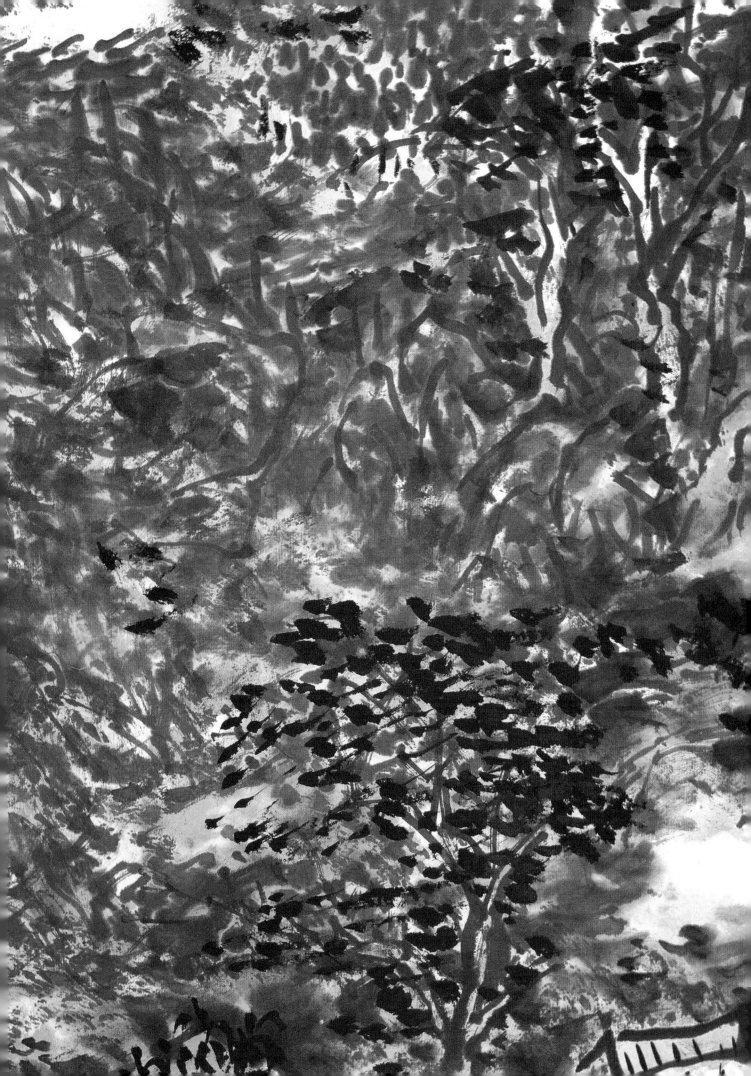

设色山水

41 cm × 30cm

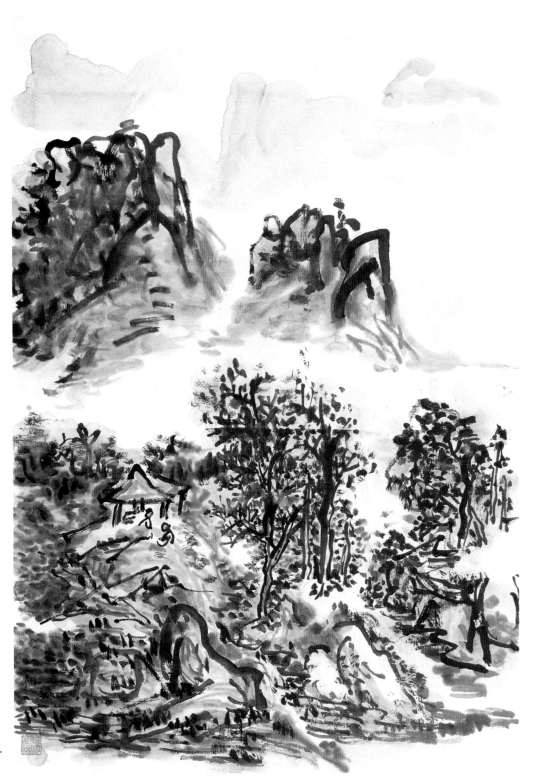

设色山水

85cm × 48cm

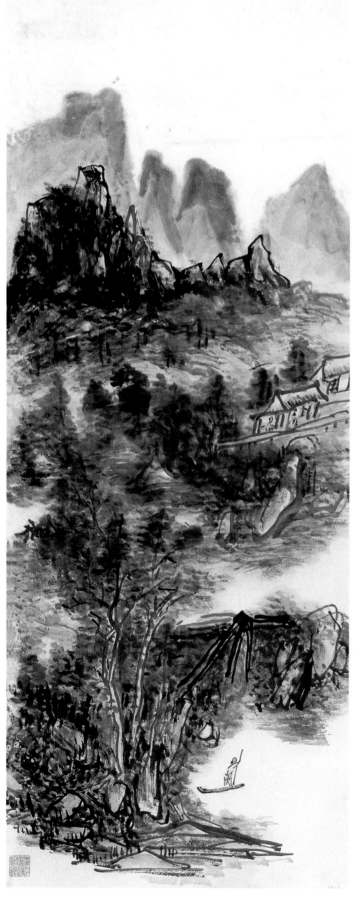

设色山水

71 cm × 29.5 cm

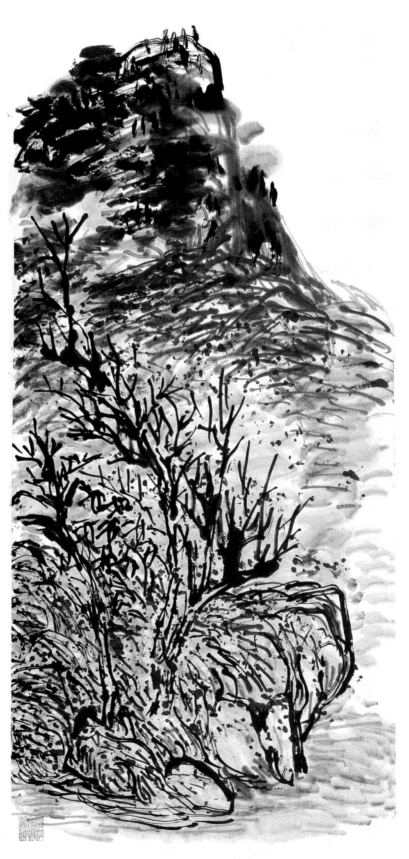

浅绛山水

87cm × 32cm

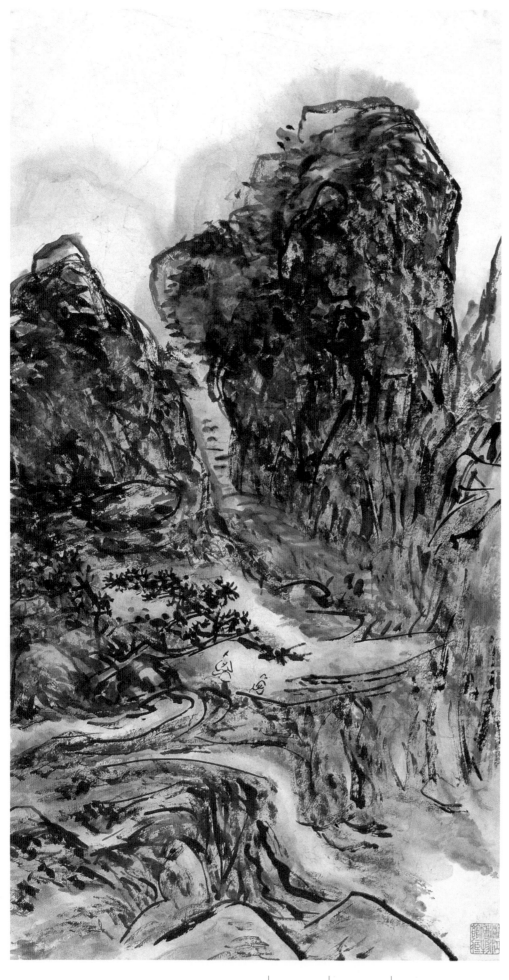

浅绛山水

57cm × 32cm

设色山水

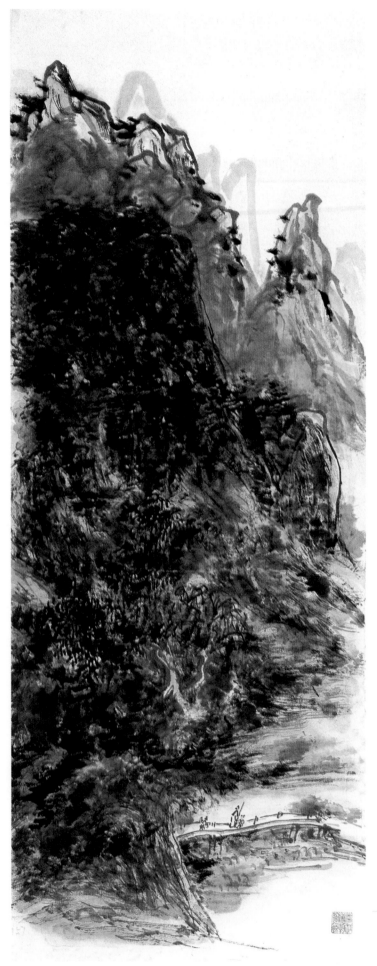

设色山水（右图为局部）

99cm × 33cm

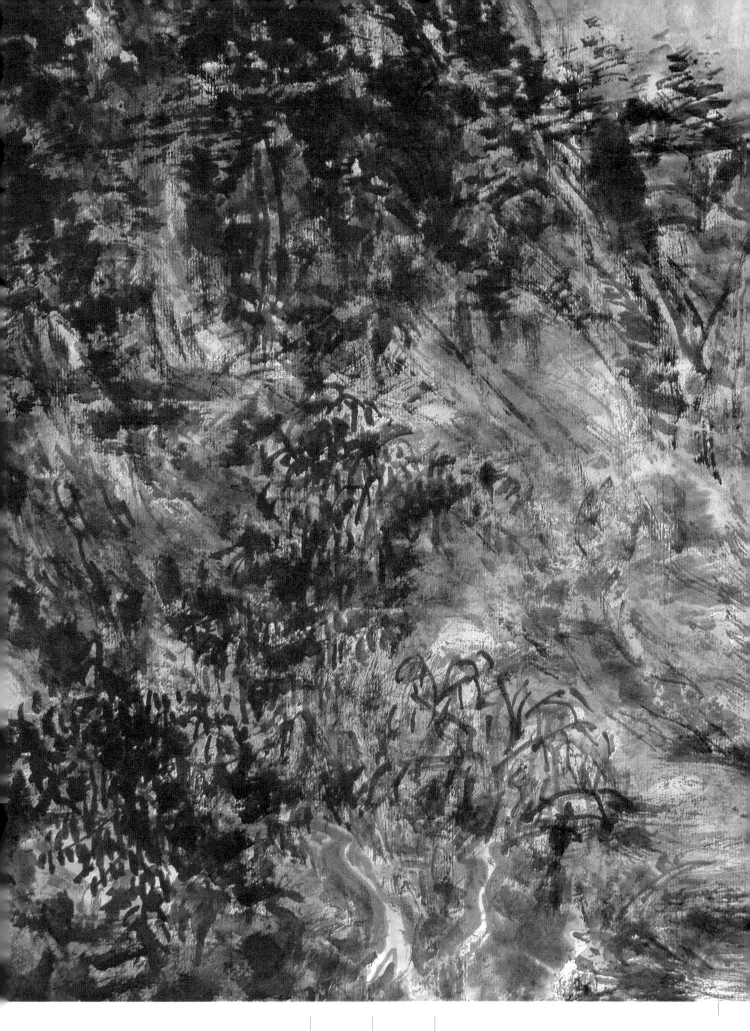

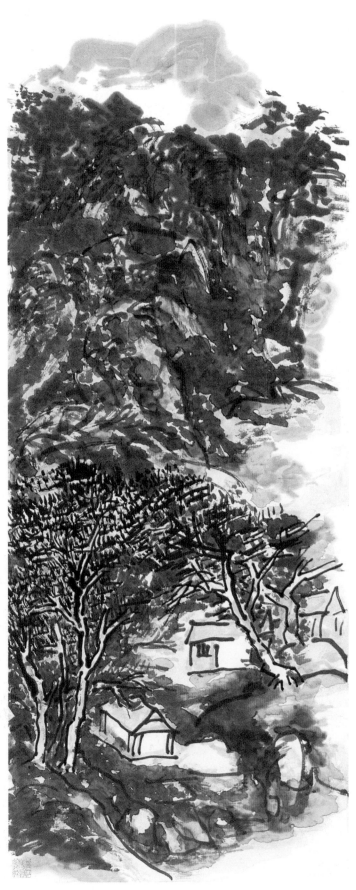

设色山水 (右图为局部)

101cm × 34cm

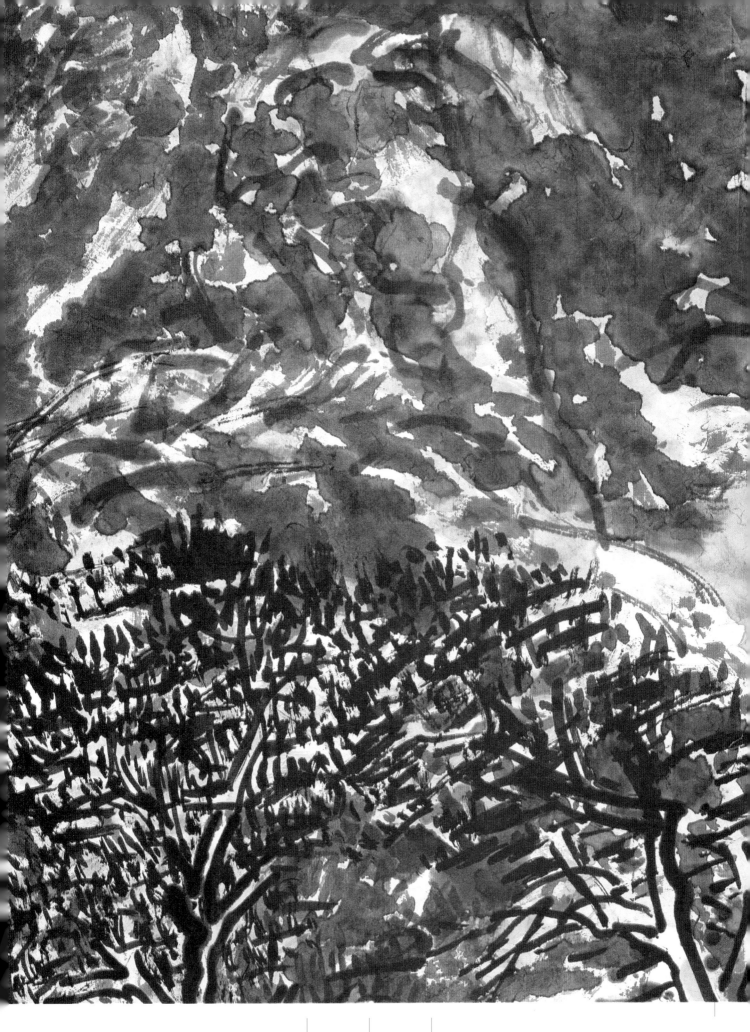

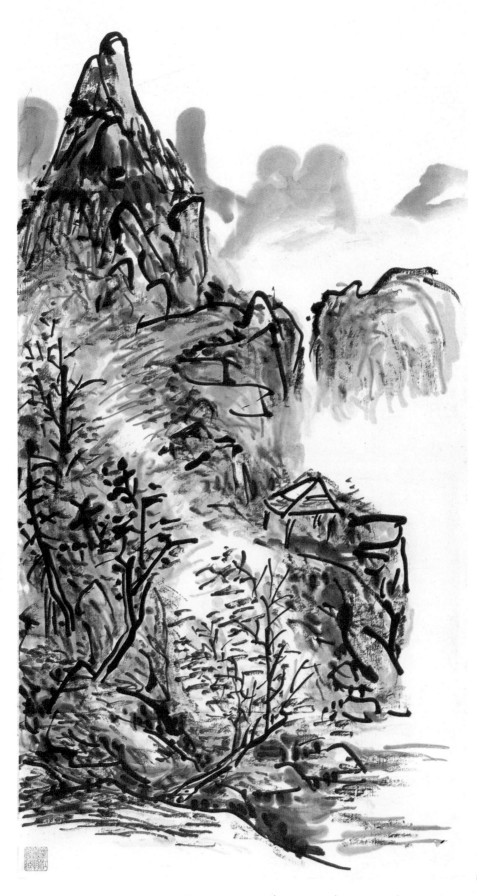

设色山水

88cm × 36.5cm

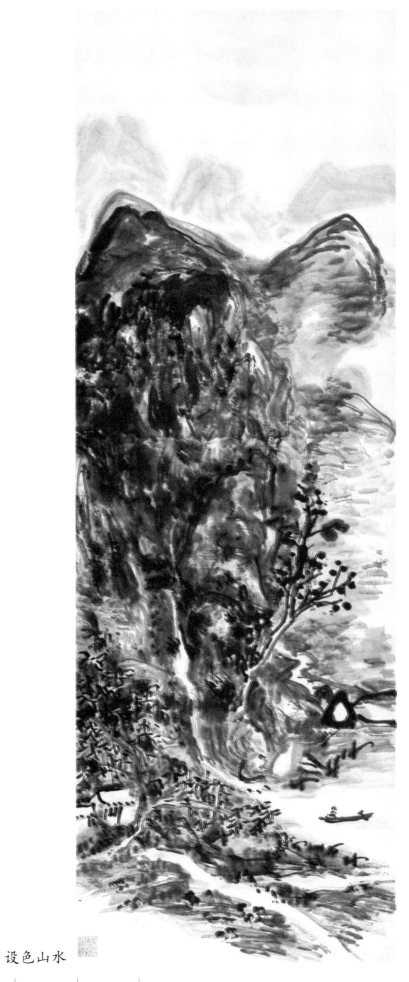

设色山水

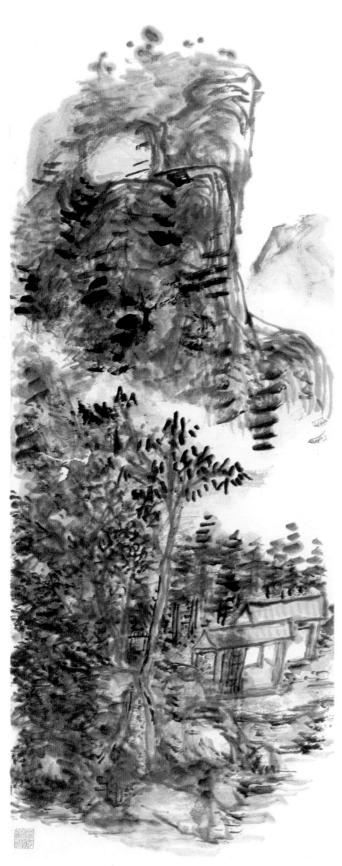

设色山水 (右图为局部)

89cm × 31.5cm

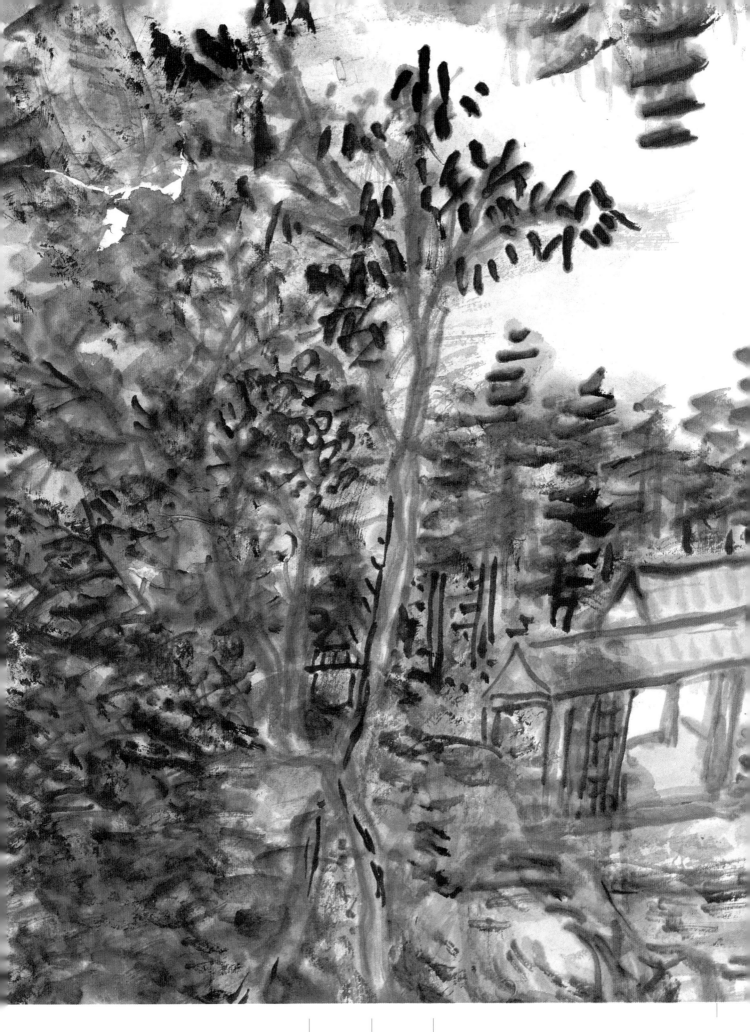

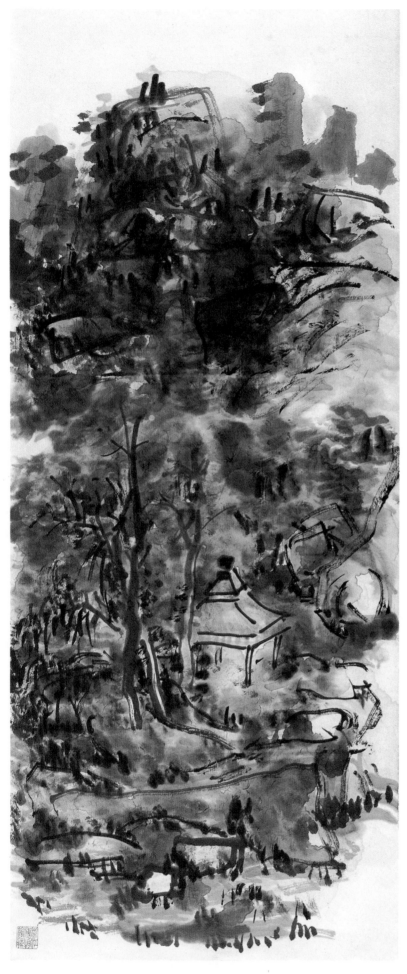

设色山水（右图为局部）

99.5cm × 34.5cm

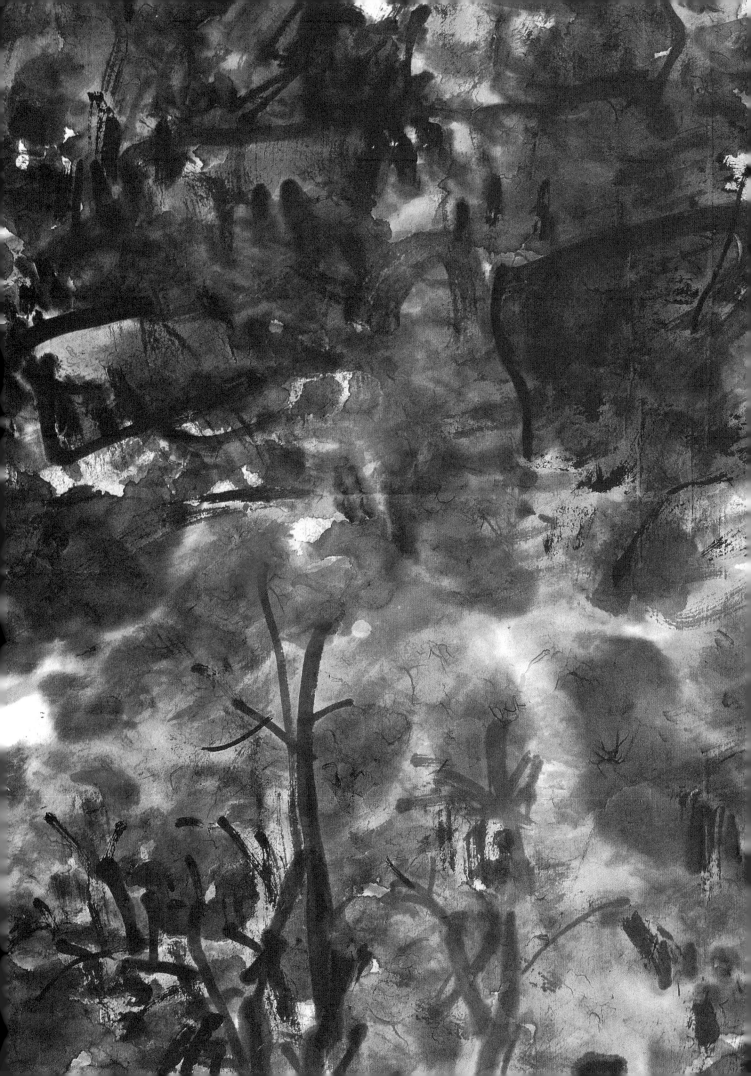

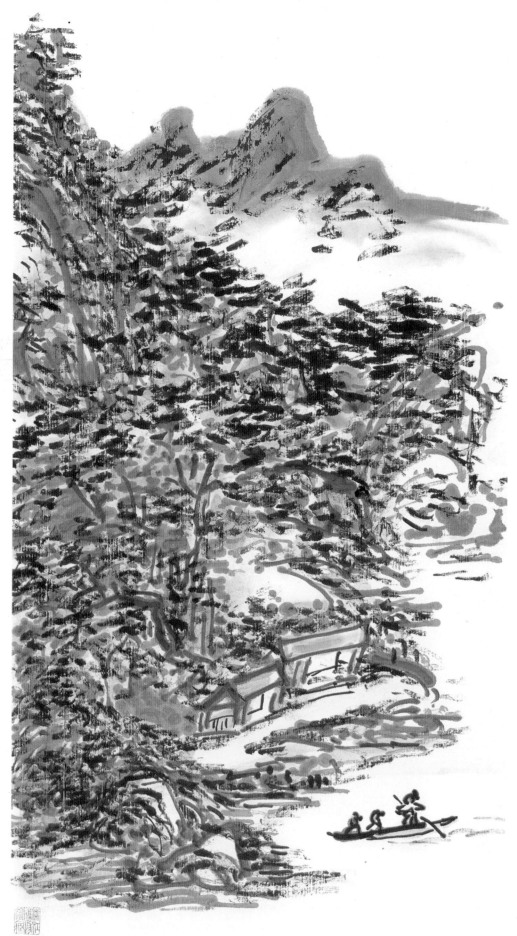

设色山水 (右图为局部)

87.5cm × 36cm

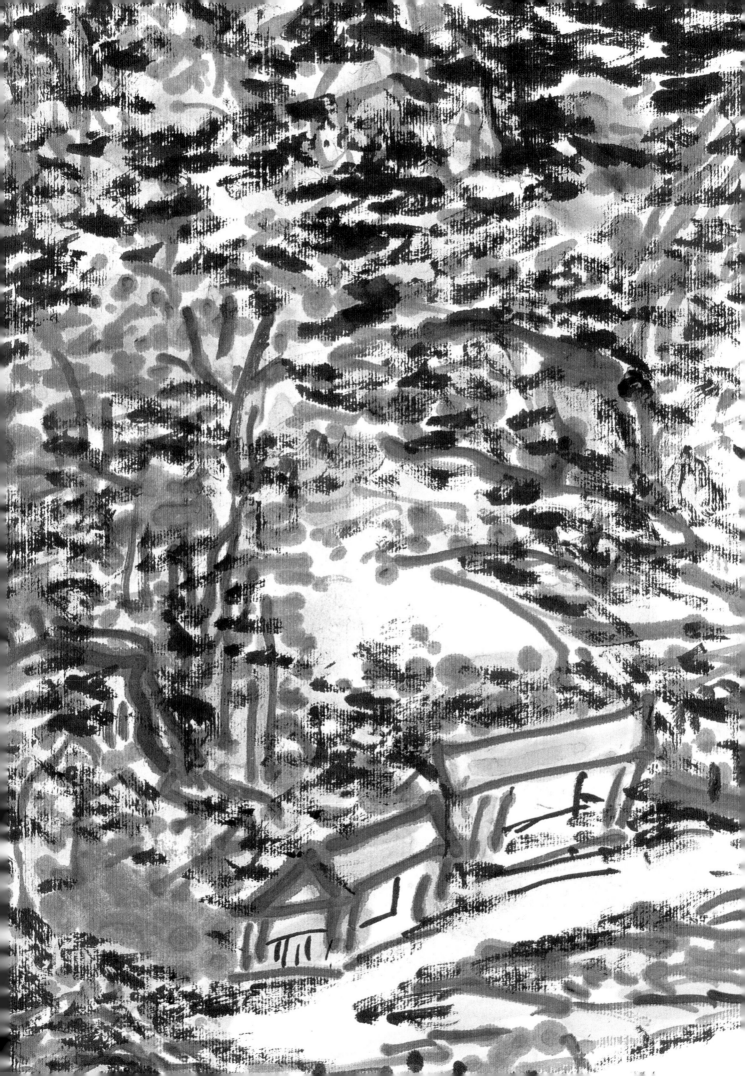

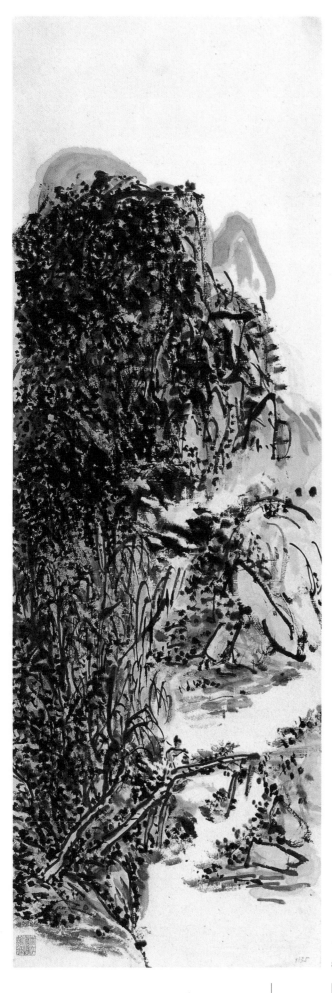

设色山水

87cm × 32cm

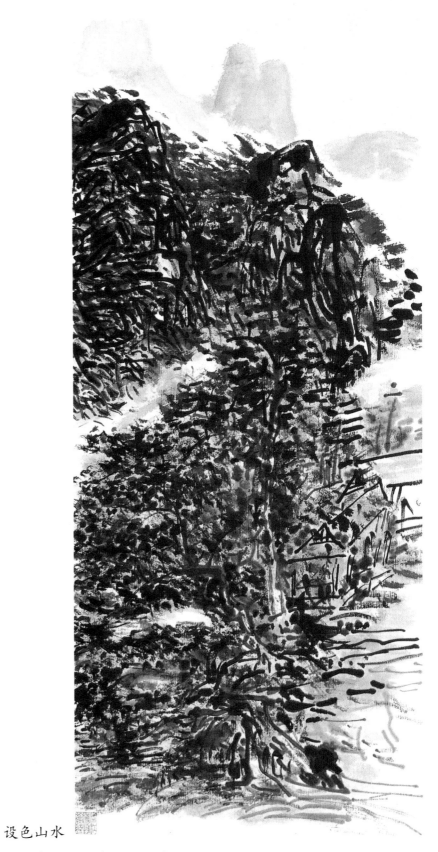

设色山水

设色山水 (右图为局部)

100cm × 48cm

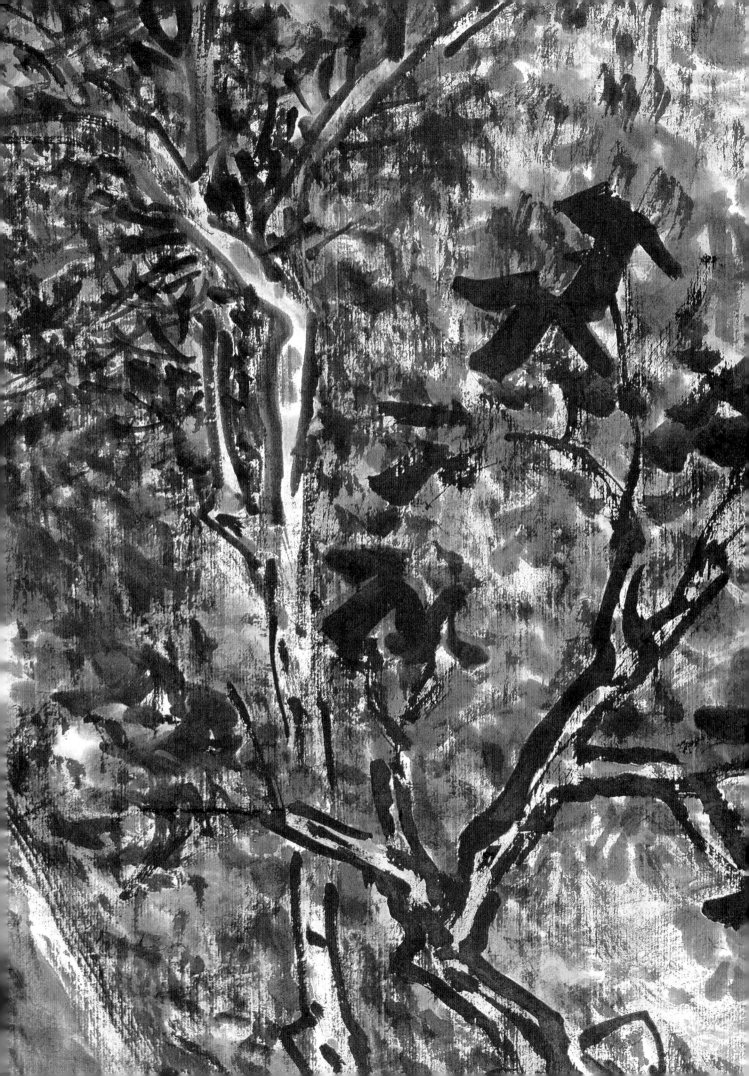

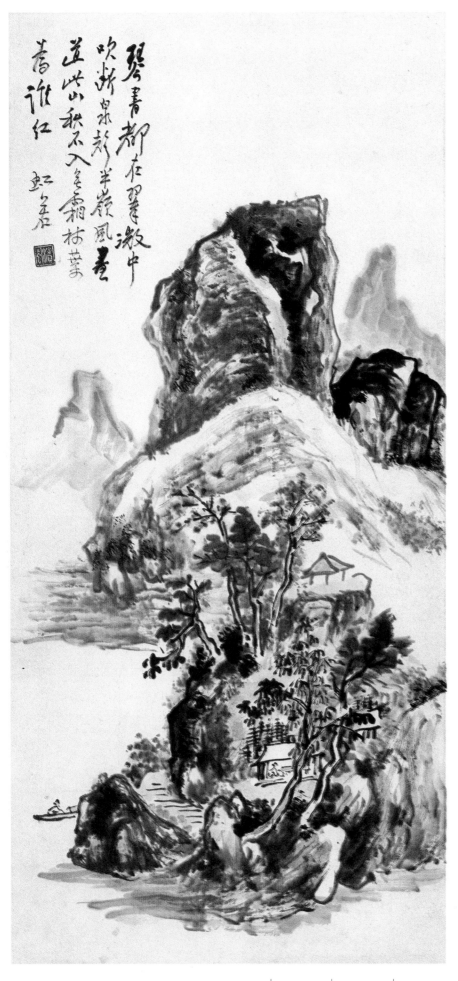

琴书都在翠微中

82cm × 39cm

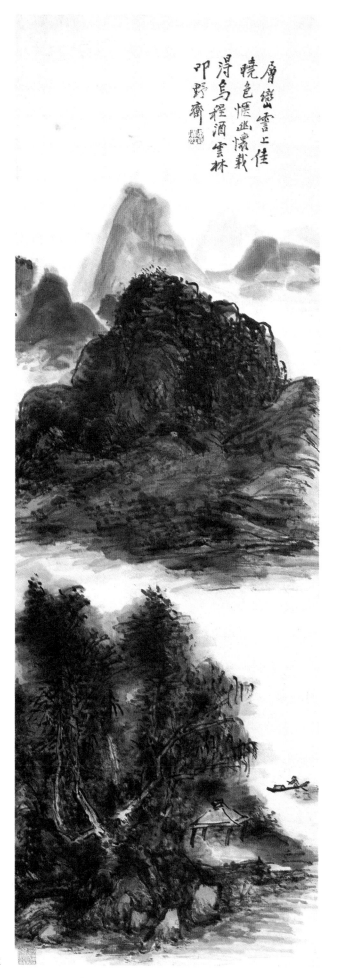

層巒雲上佳
曉色慘澹懷栽
得烏程酒雲林
邛野齋

层峦雲上佳

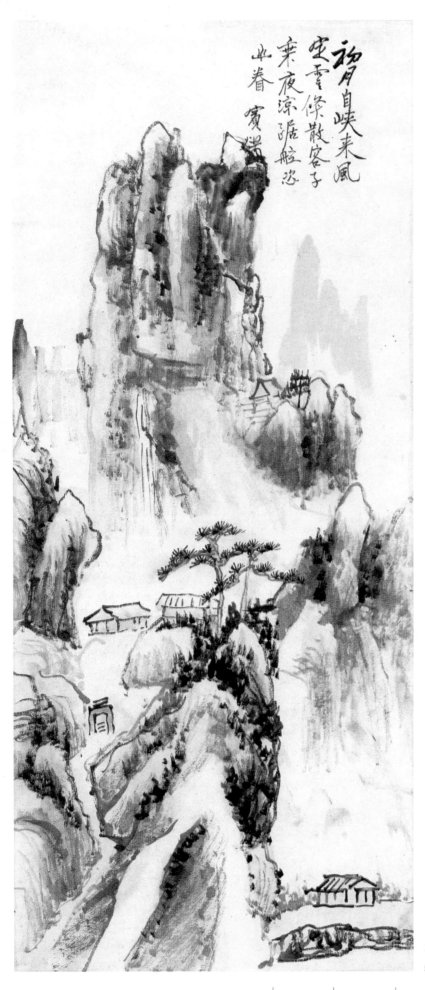

初月自峡来风
定云偰散客子
来夜深踞舰忩
此眷 宾端

初月自峡来

59.5cm × 26cm

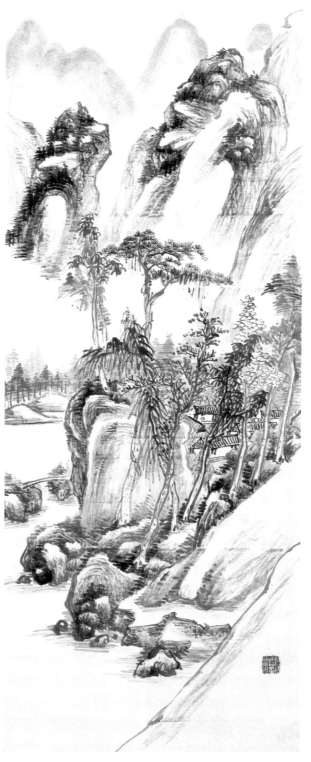

云深山光夕

145cm × 47cm

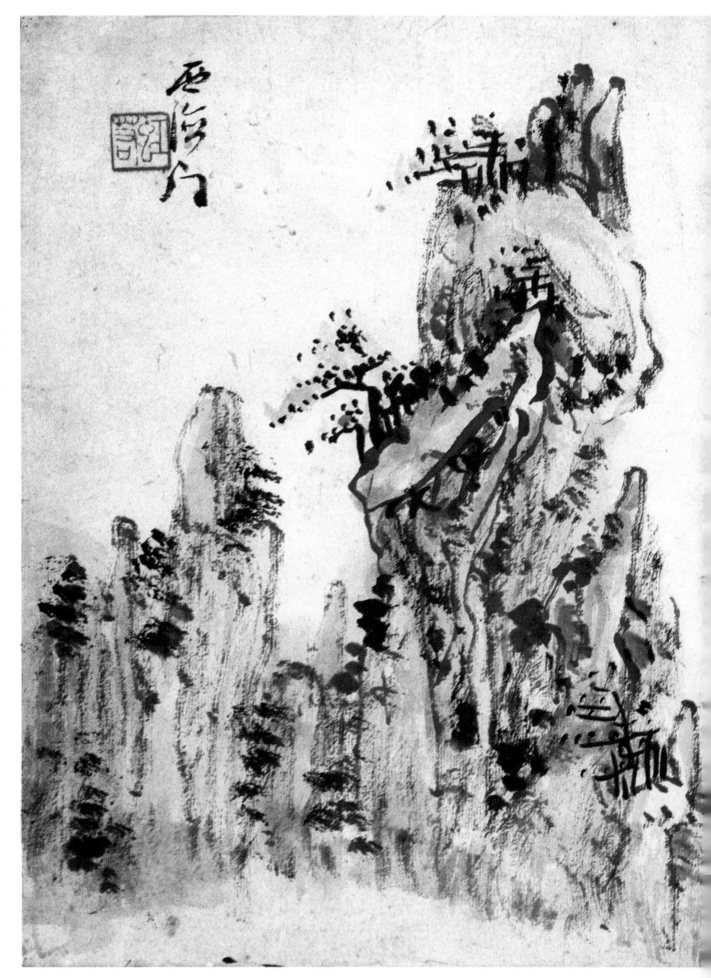

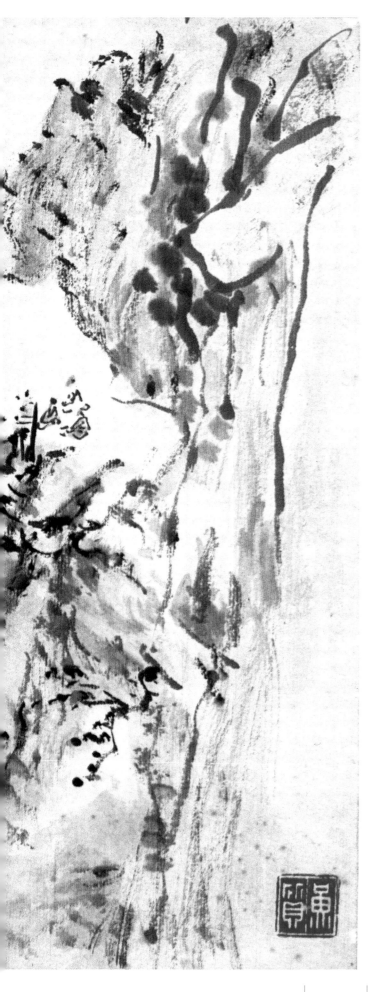

西海门 (写生稿)

23.5cm × 27.5cm

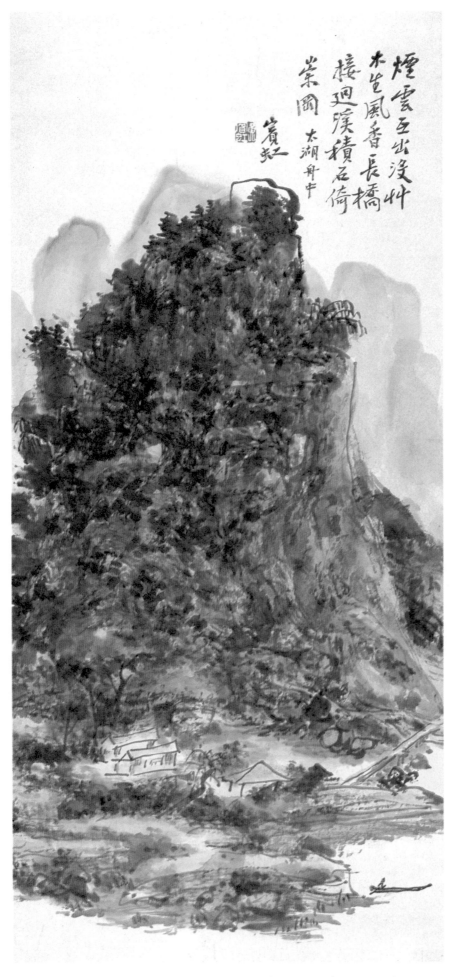

煙雲互出没溪州
木葉風香長橋
接迴溪積石倚
崇岡 太湖舟中
賓虹

长桥迴溪

76.5cm × 36cm

中国美术馆藏

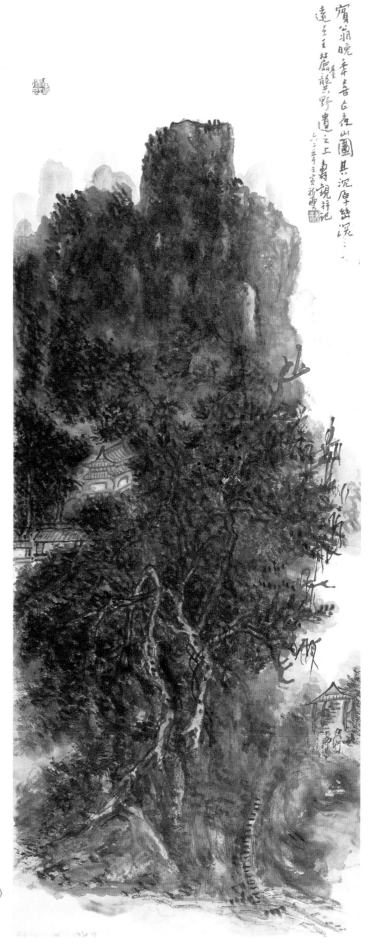

夜山图（附局部二）

91 cm × 34 cm

江苏省美术馆藏

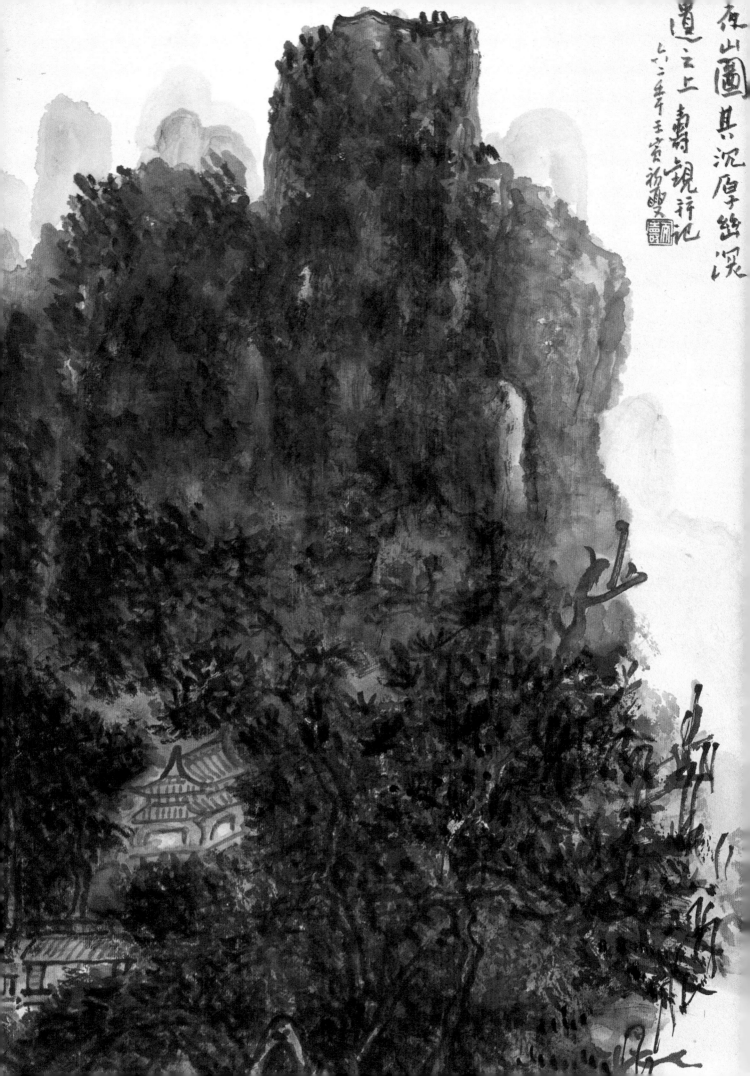

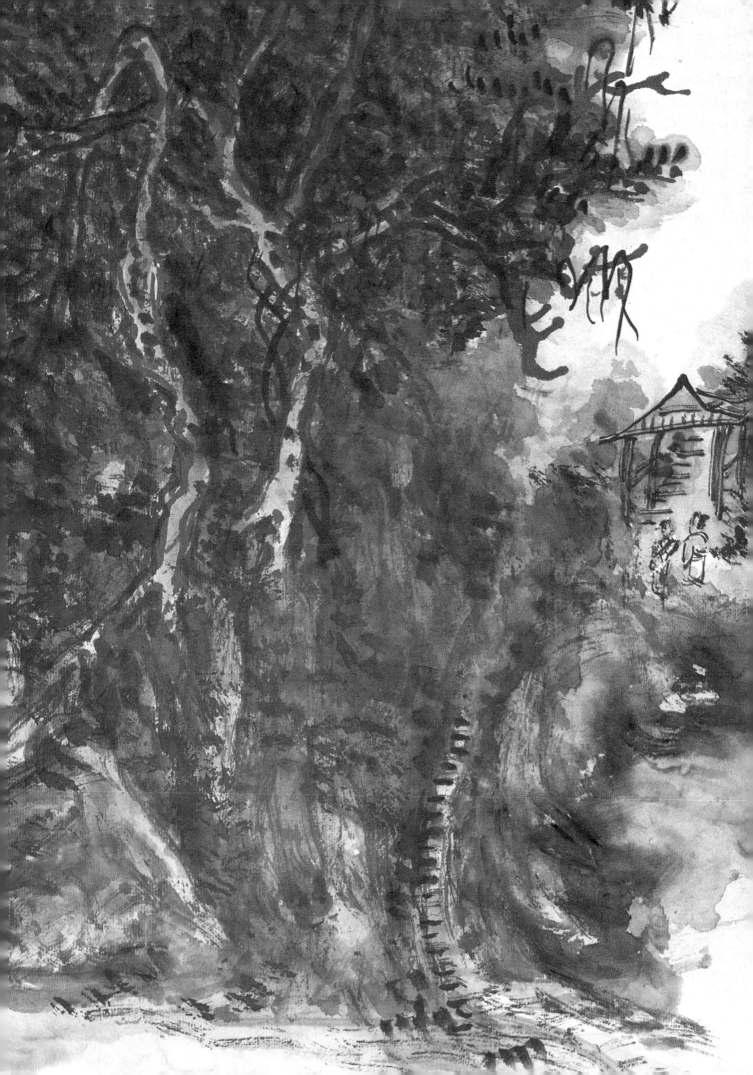

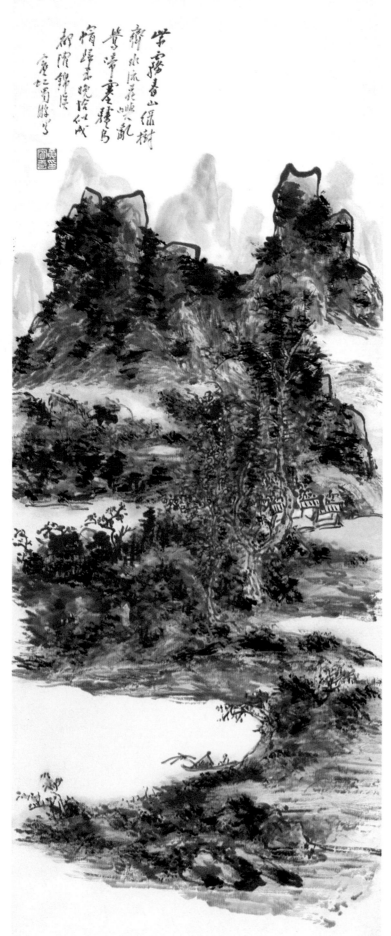

学宋摅春山绿树
瀹水流泉晚兴乱
暮噎篁渚群鸟
惴蟑出晚临仿成
都隋锦溪
宾虹蜀游纪写

春山绿树 (右图为局部)

76.5cm × 48cm

中国美术馆藏

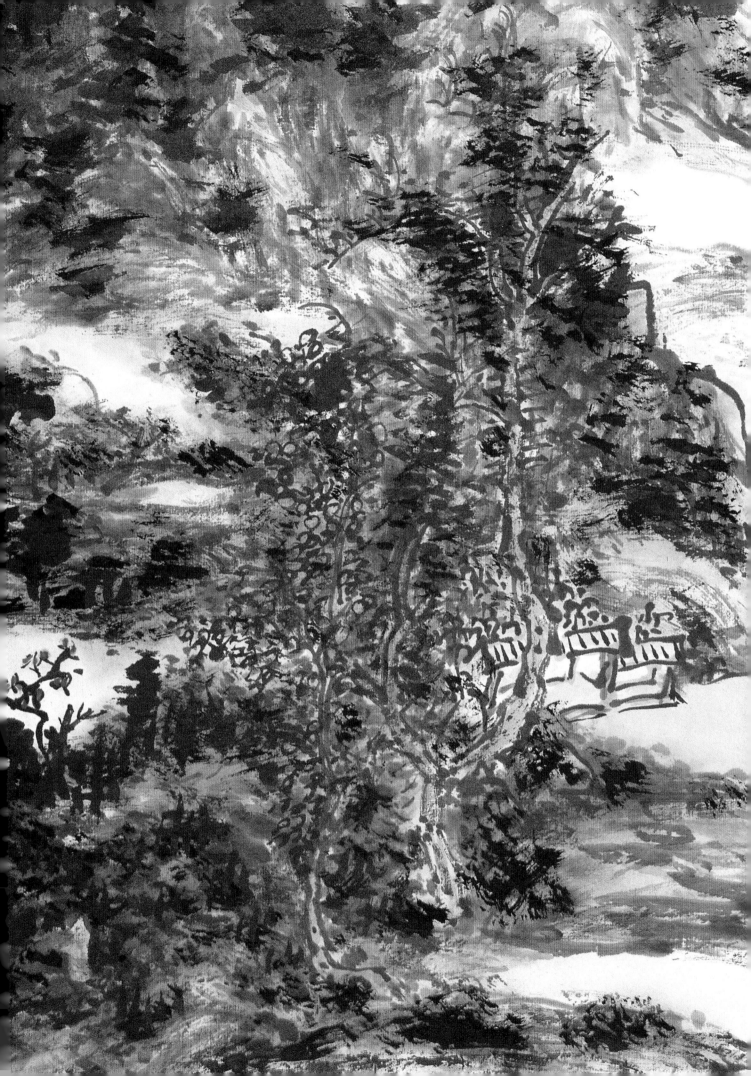

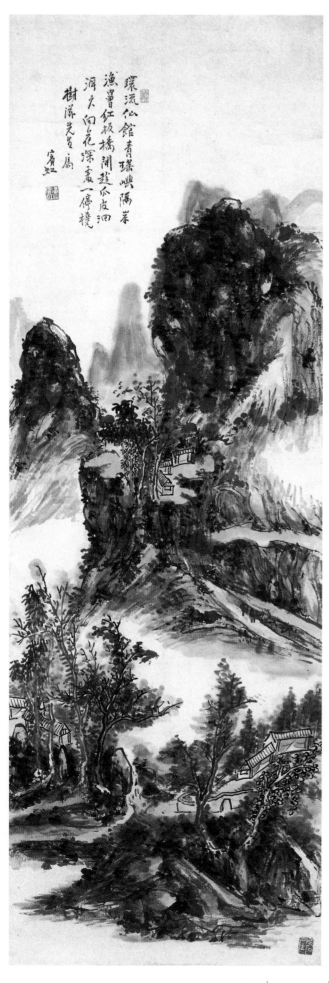

环流仙馆青瑶屿

115.5cm × 40cm

黄山市博物馆藏

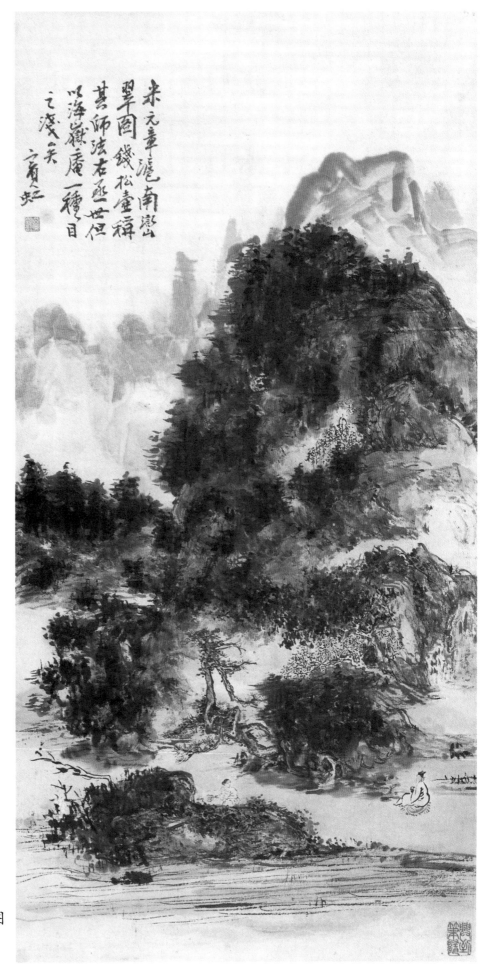

米元章滟南澄山
翠圆幾松壺禪
其師法右丞世但
以海嶽庵一種目
之淺矣　賓虹

品茗看山图

68cm × 34cm

中国美术馆藏

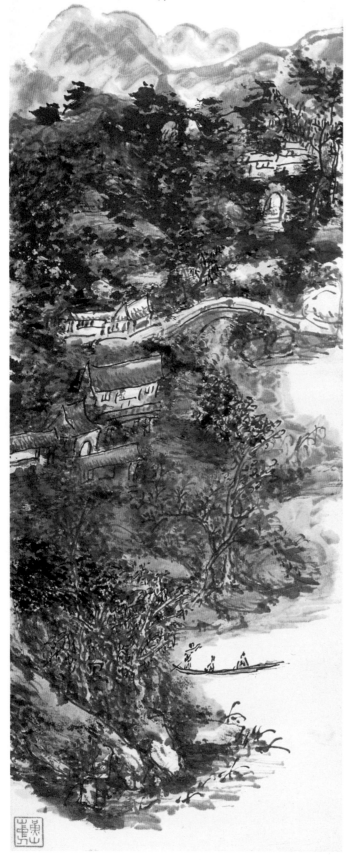

唐李灵省
爱写山水每
图一幛那其
两欲不即張
为他以酒竺
思傲然自得
余少欲後成
此树之
宾虹

红叶扁舟（右图为局部）

90cm × 32.5cm

中国美术馆藏

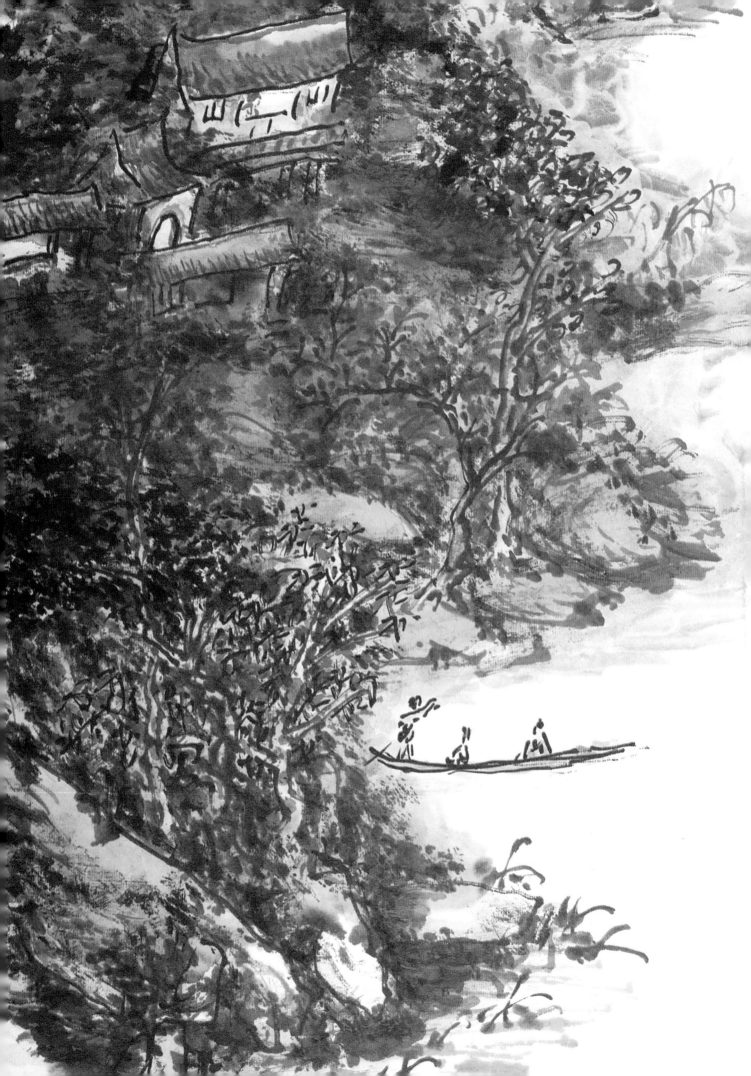

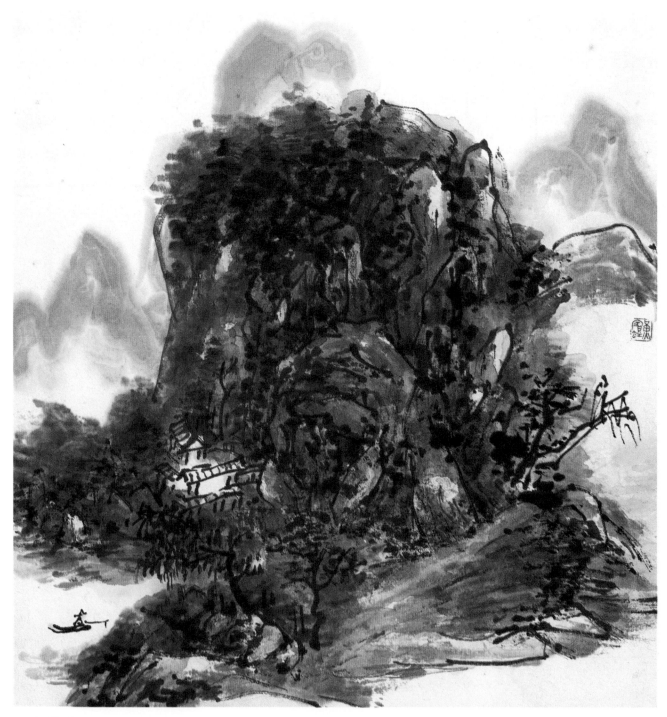

山水册页

26cm × 25cm

中国美术馆藏

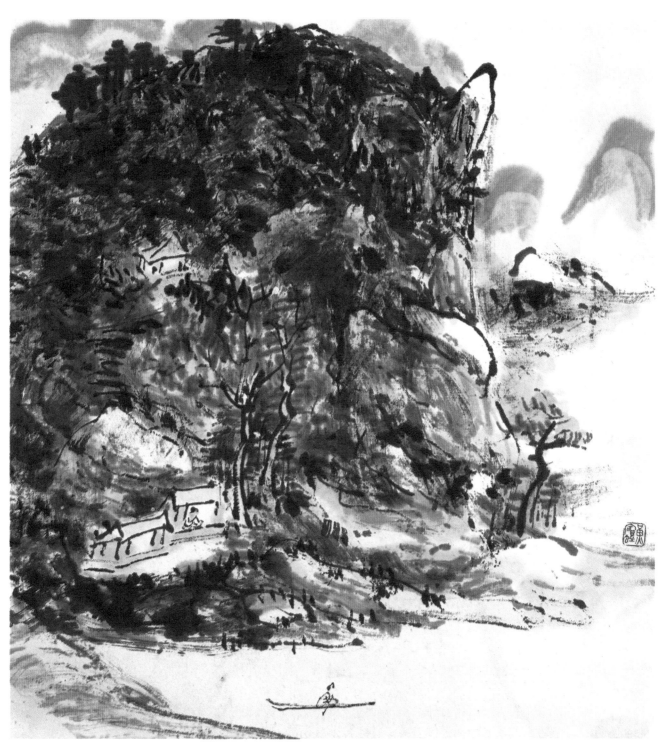

山水册页

26cm × 24cm

中国美术馆藏

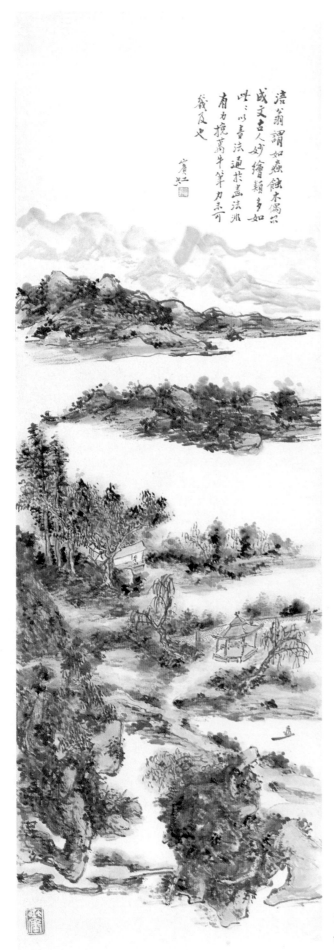

溪山柳亭

101 cm × 33.5cm

中国美术馆藏

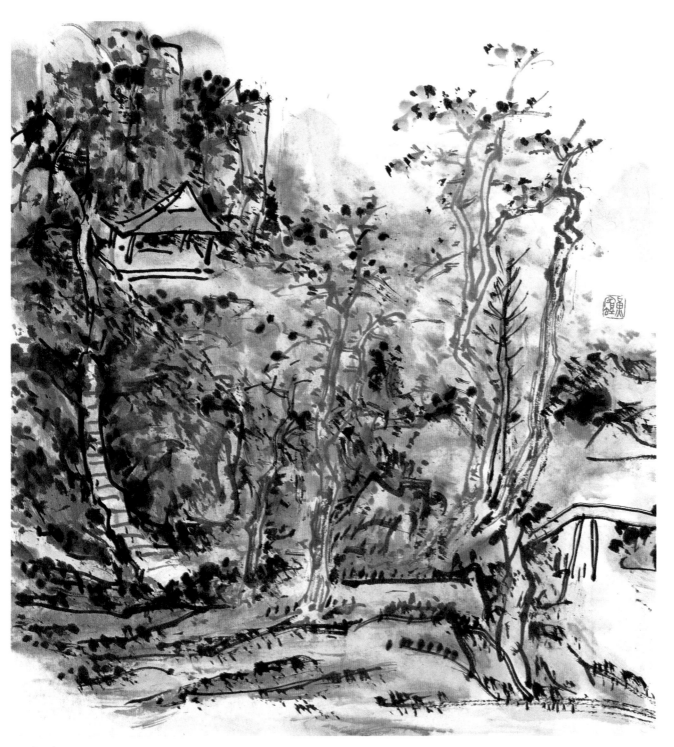

山水册页

26cm × 24.5cm

中国美术馆藏

岚光湮画幀

85cm × 32cm

南京博物院藏

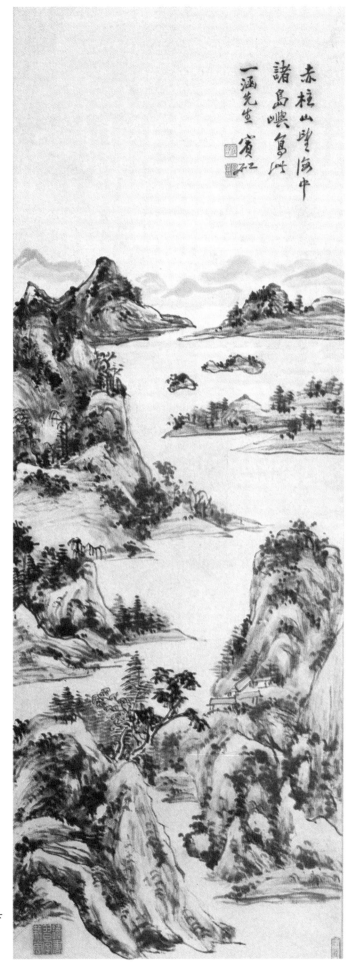

赤柱山坠海中
諸島嶼鳥此
一涵先生 賓江

赤柱山望海

110cm × 40cm

南京博物院藏

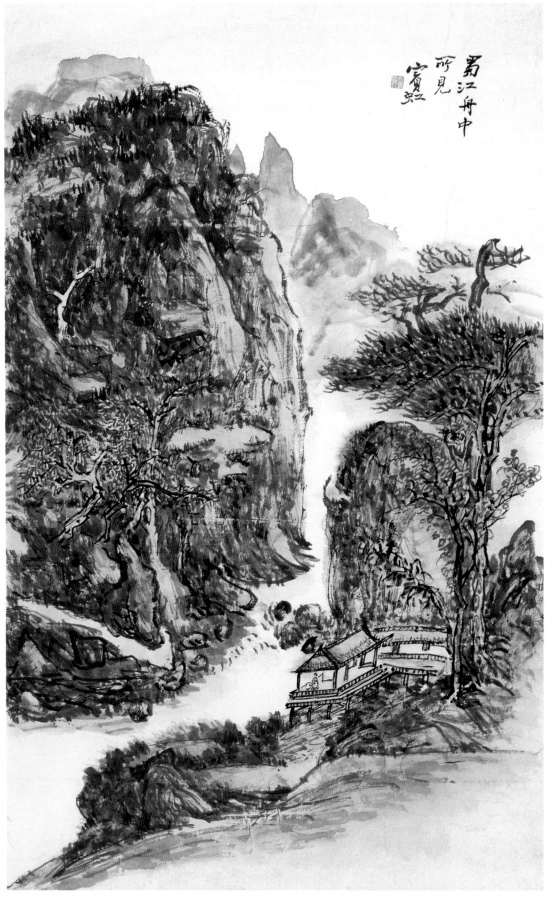

蜀江舟中所见 (右图为局部)

76.5cm × 48cm

南京博物院藏

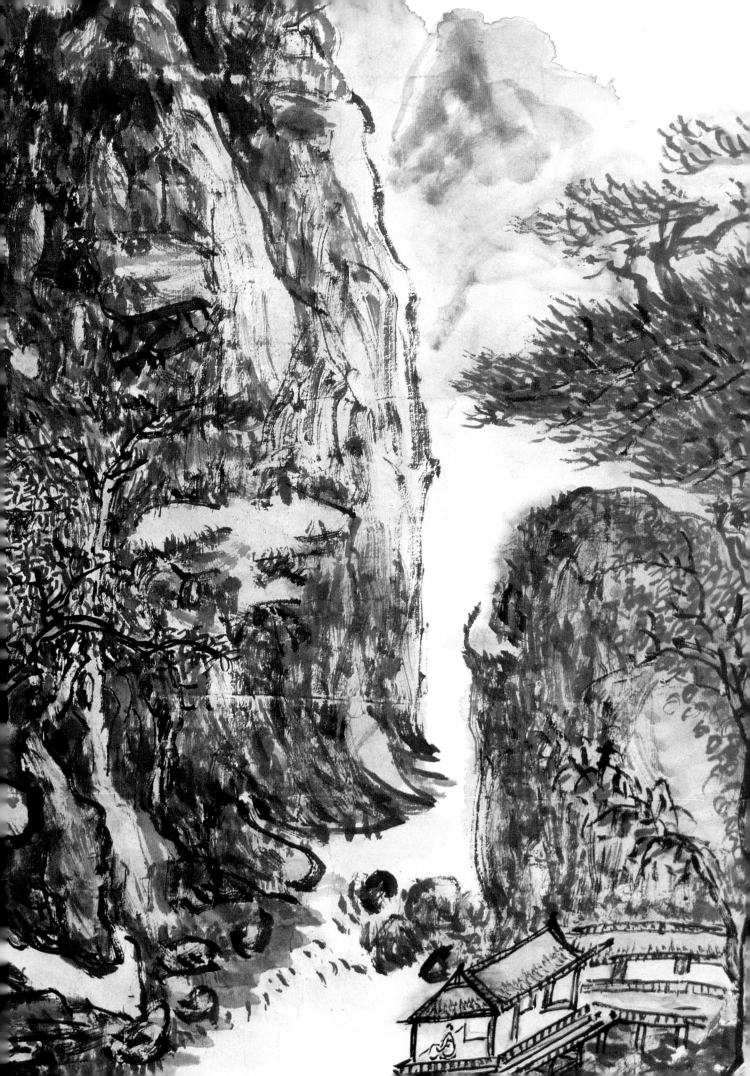

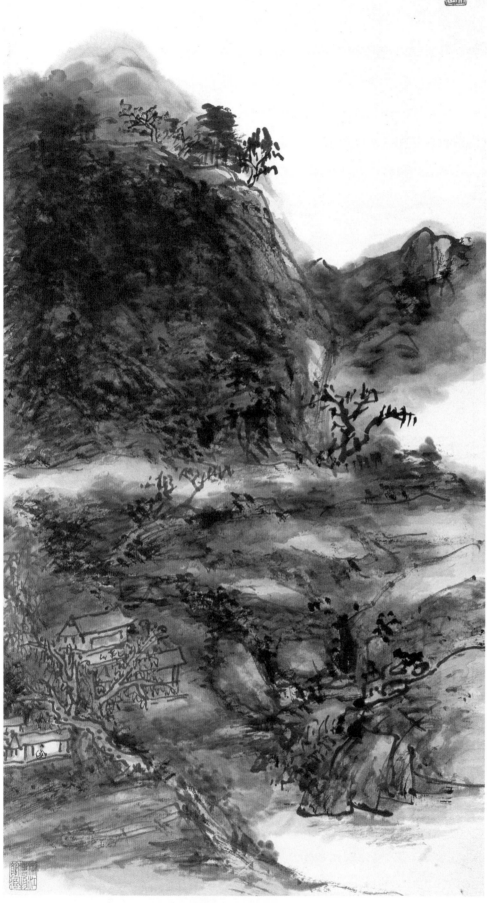

山 水

63cm × 33cm

浙江省博物馆藏

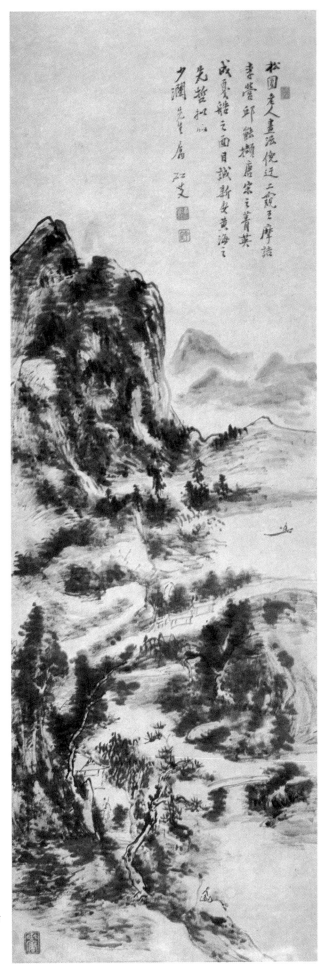

松园老人画派倪迂二瓒王孚摩诘
喜誉邱壑撷唐宋之菁英
戊夏酷之面目诚新安黄海之
先哲拟此
少澜先生唐□□

拟松园老人法

121cm × 40cm

南京博物院藏

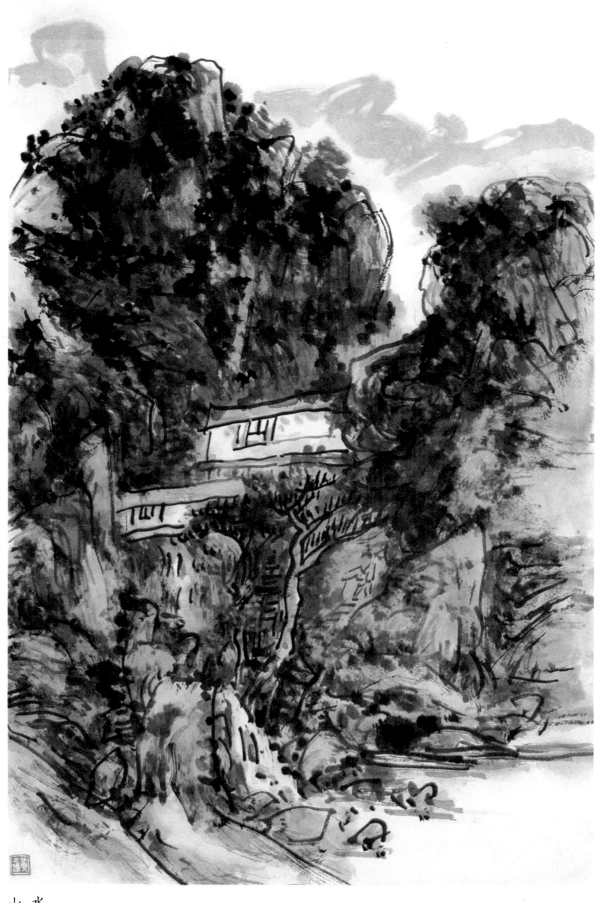

山 水

34cm × 23cm

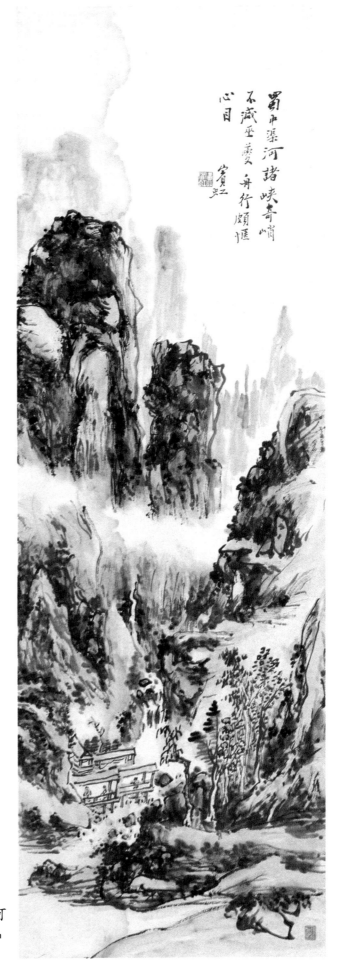

蜀中渠河諸峽奇峭
不減巫夔 舟行頗愜
心目 賓虹

蜀中渠河

105cm × 34cm

南京博物院藏

池陽山水之勝事
供車集中而見已傳
一峯岫烏渡湖上嵐
景因寫養大意以寄
前人未發
賓虹

乌渡湖上

134cm × 65cm

南京博物院藏

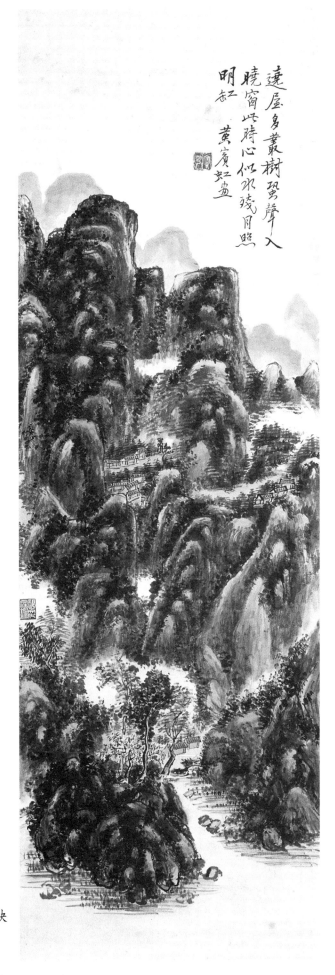

遠屋多叢樹翠聲入
曉窗此時心似水殘月照
明缺 黄賓虹畫

残月照明缺

123cm × 40.5cm

江苏省美术馆藏

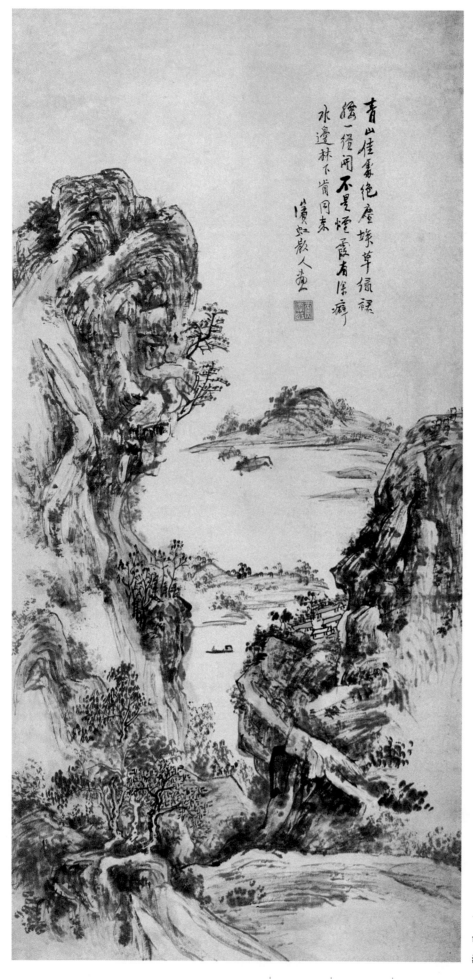

青山佳处绝尘埃

100cm × 33cm

浙江省博物馆藏

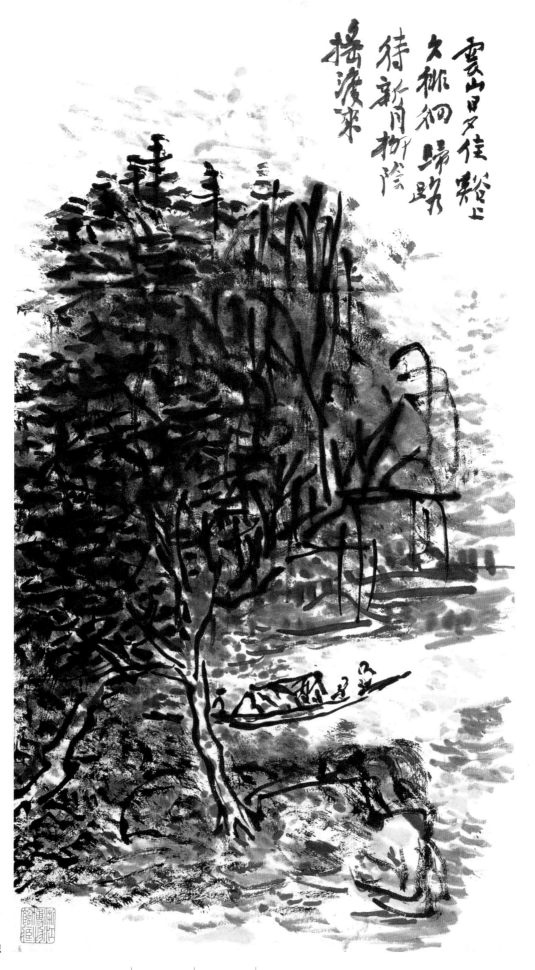

雲山日夕佳

殺上

夭桃初

歸皷

待新月

柳陰

搖渡來

柳阴摇渡

51cm × 28cm

浙江省博物馆藏

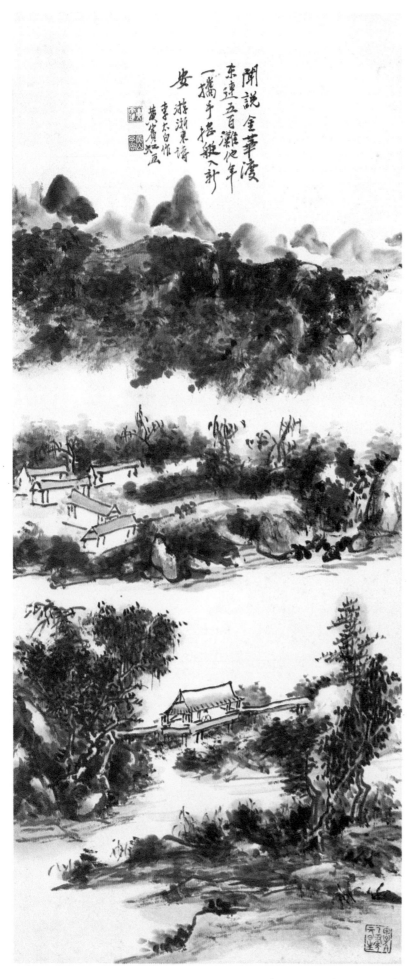

聞説金華渡
東連五百灘他年
一擧手摇艇入新
安

游浙東語
李太白作
黄賓虹画

李白诗意

77cm × 40cm

南京博物院藏

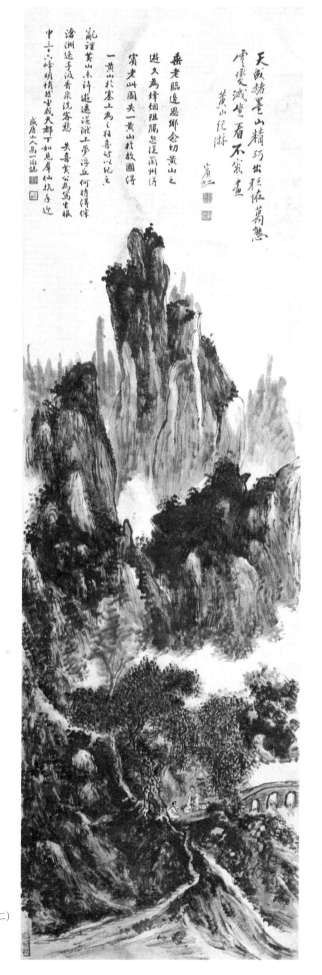

天成赭墨山精巧出狂怪萬態
雲變滅峰看不厭畫
黃山紀游
賓虹

乗老臨邁思鄉念切黃山之
遊久為峰煙阻隔忽浪蘭州游
賓老此圖失一黃山枝故圖得
一黃山枝塞上為之狂喜誌以紀之
亂裡黃山木許遊漫漫江上夢浮丘何特得伴
滄洲远手波菁菉沈客悲失喜黃公為寫生眠
中三十六峰明情焰宅載大都下如見犀仙扤子延
戊寅山人画一渔誌

黃山紀游 (附局部二)

141 cm × 43 cm

南京博物院藏

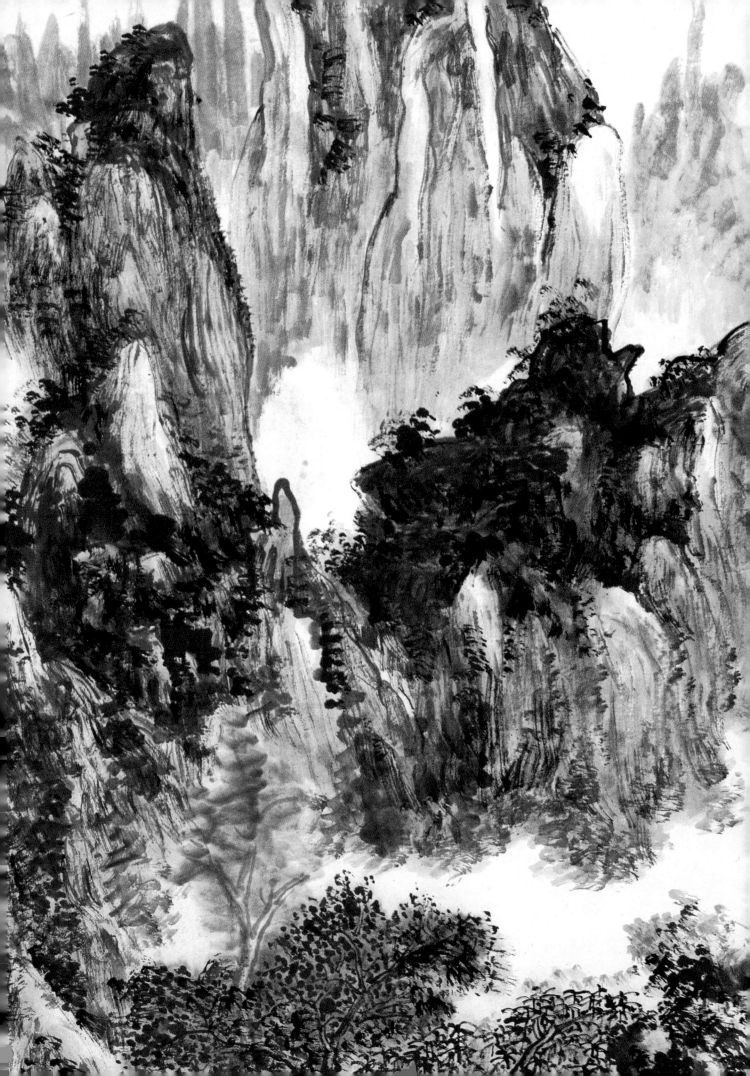

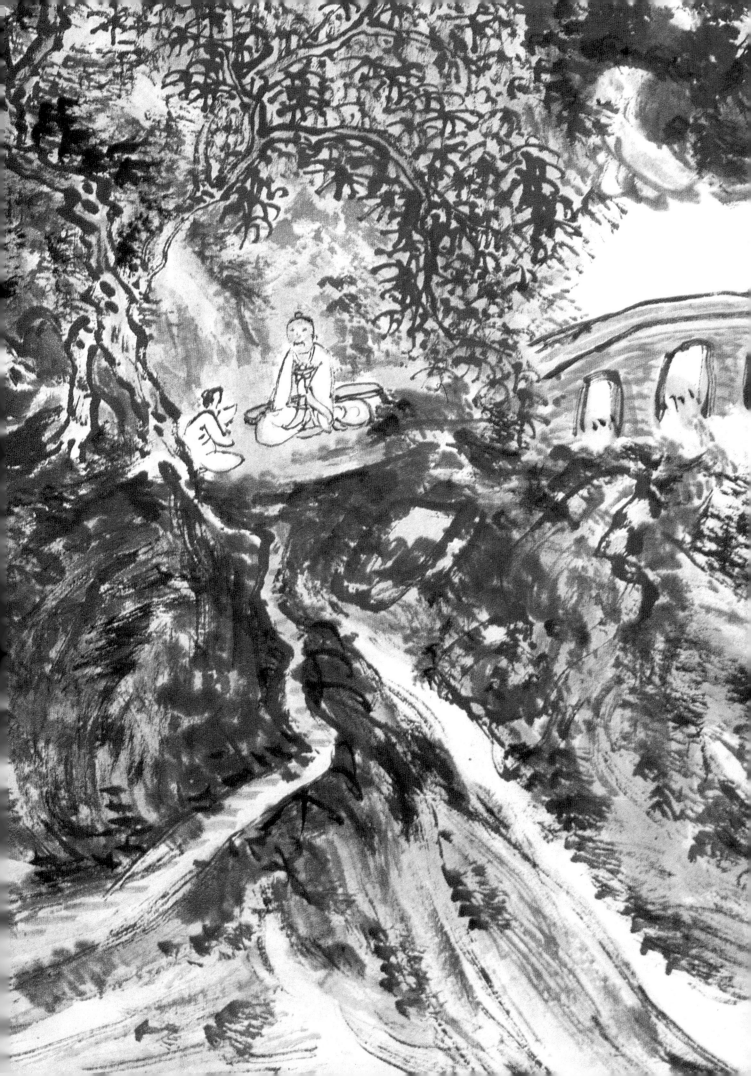

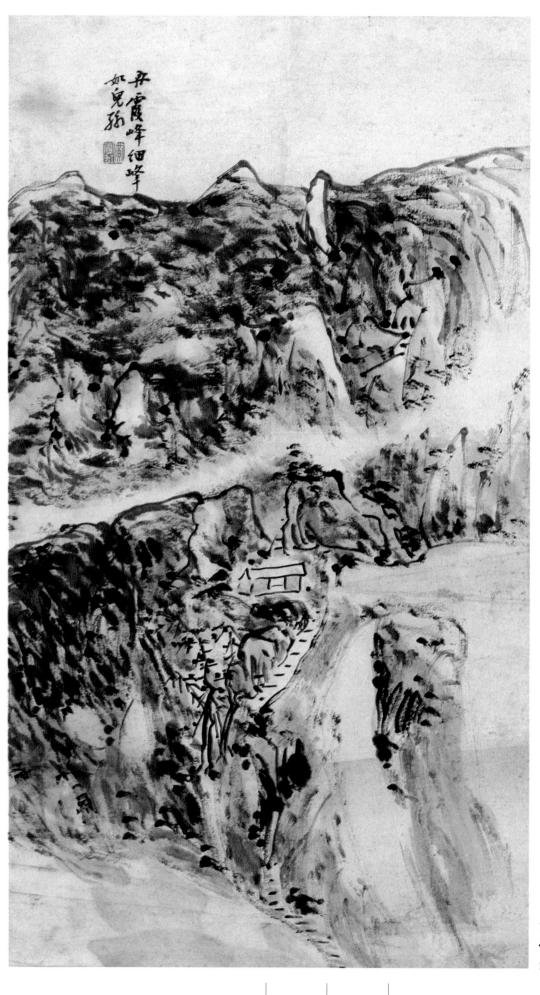

丹霞峰

45cm × 26cm

黄山市博物馆藏

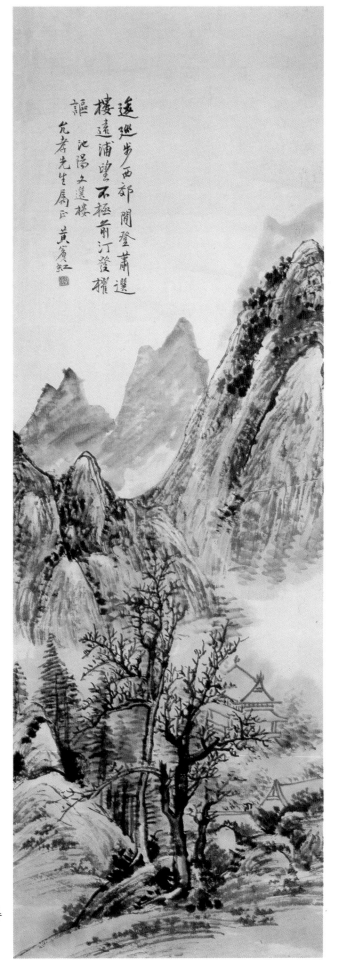

池阳文选楼

115.5cm × 40cm

黄山市博物馆藏

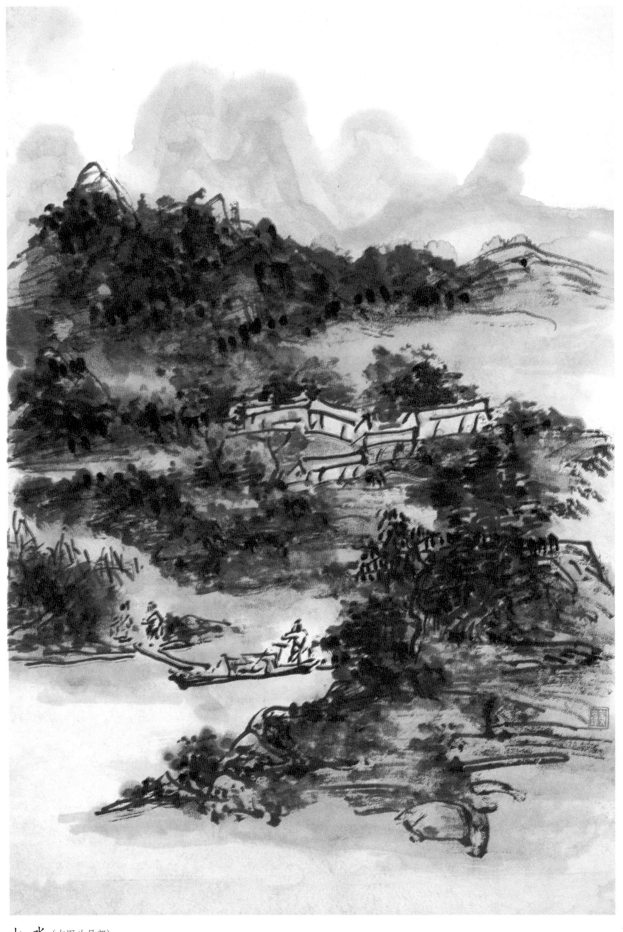

山 水 (右图为局部)

34cm × 23cm

黄
宾
虹
画
集

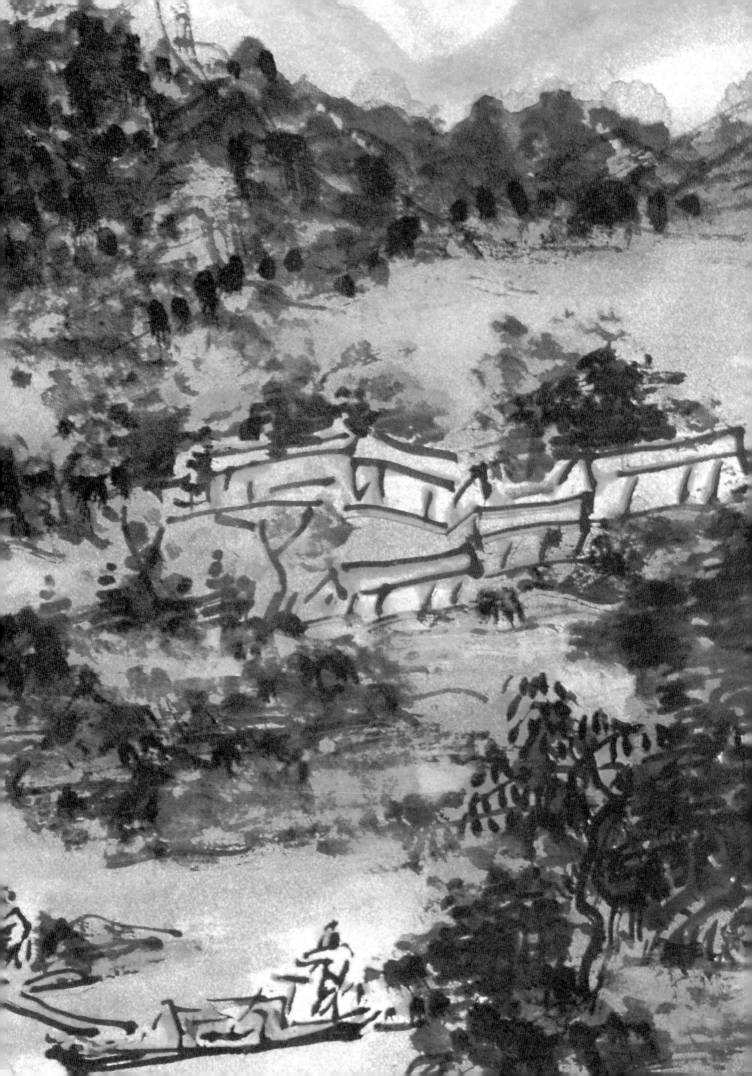

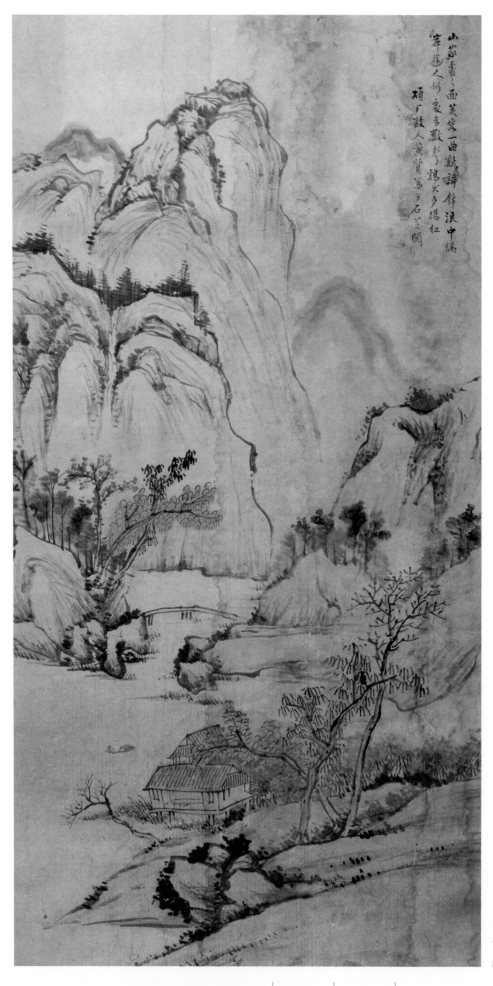

山家

130cm × 67cm

歙县博物馆藏

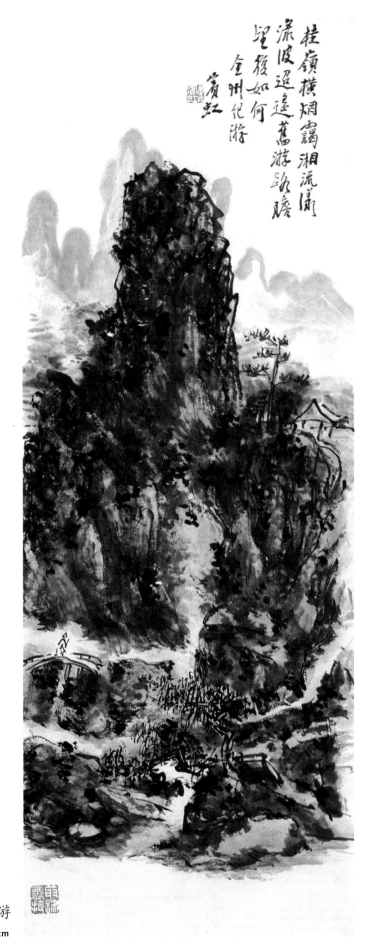

桂嶺橫嵐靄湘流肅
瀟波迢遞舊游路歷
望復如何
　全州紀游
　　賓虹

全州纪游

91cm × 32.5cm

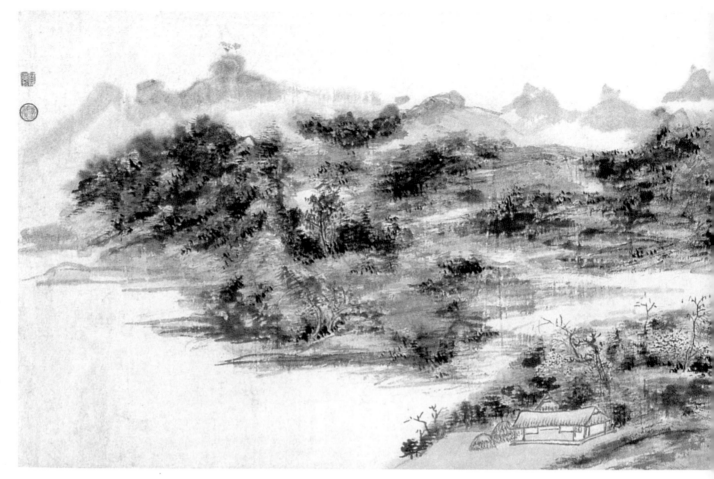

山水卷 (附局部二)

33cm × 103.5cm

浙江省博物馆藏

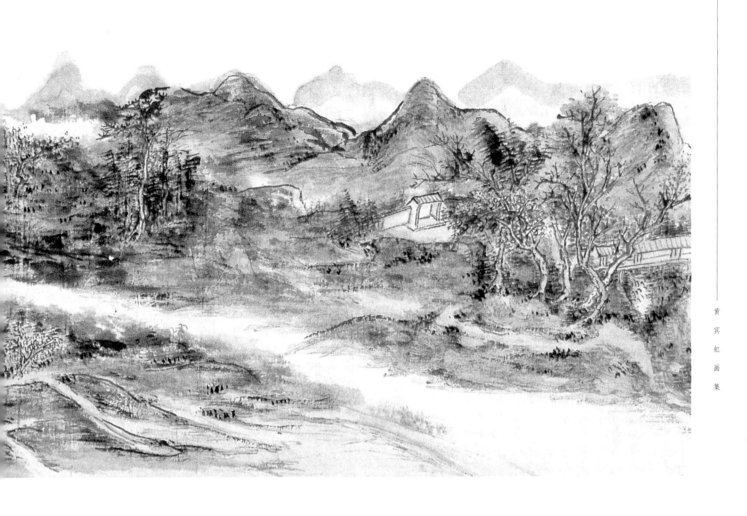

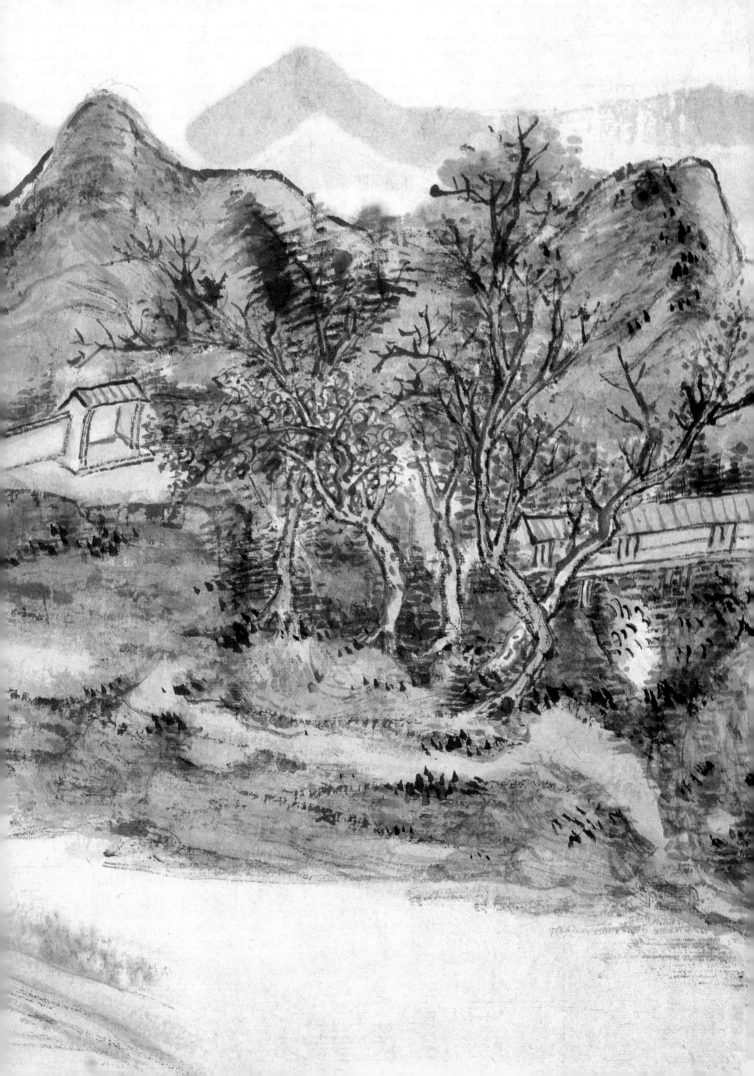

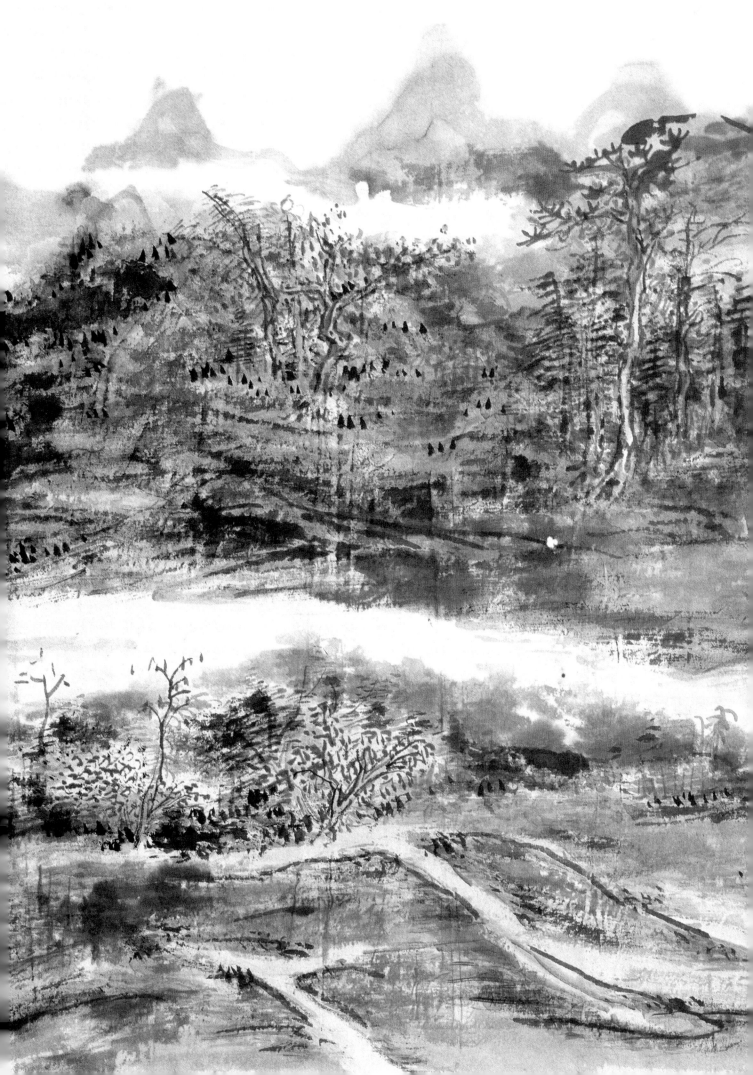

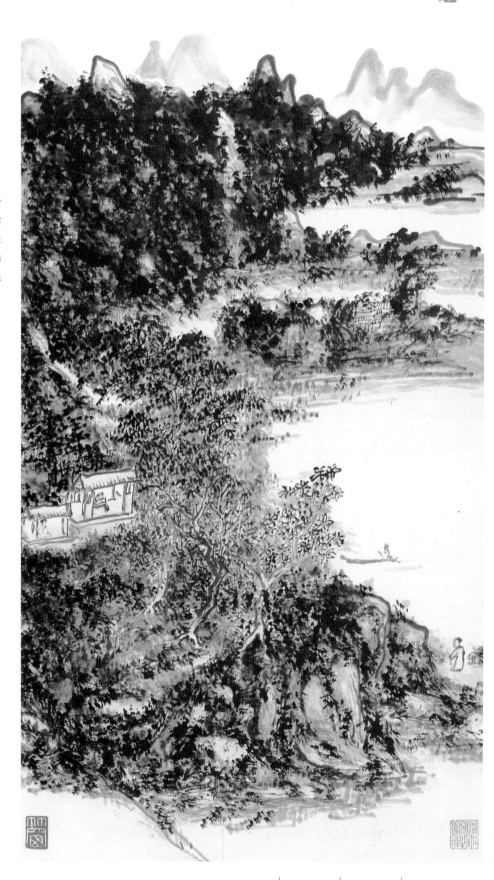

山 水（右图为局部）

61 cm × 31.5cm

浙江省博物馆藏

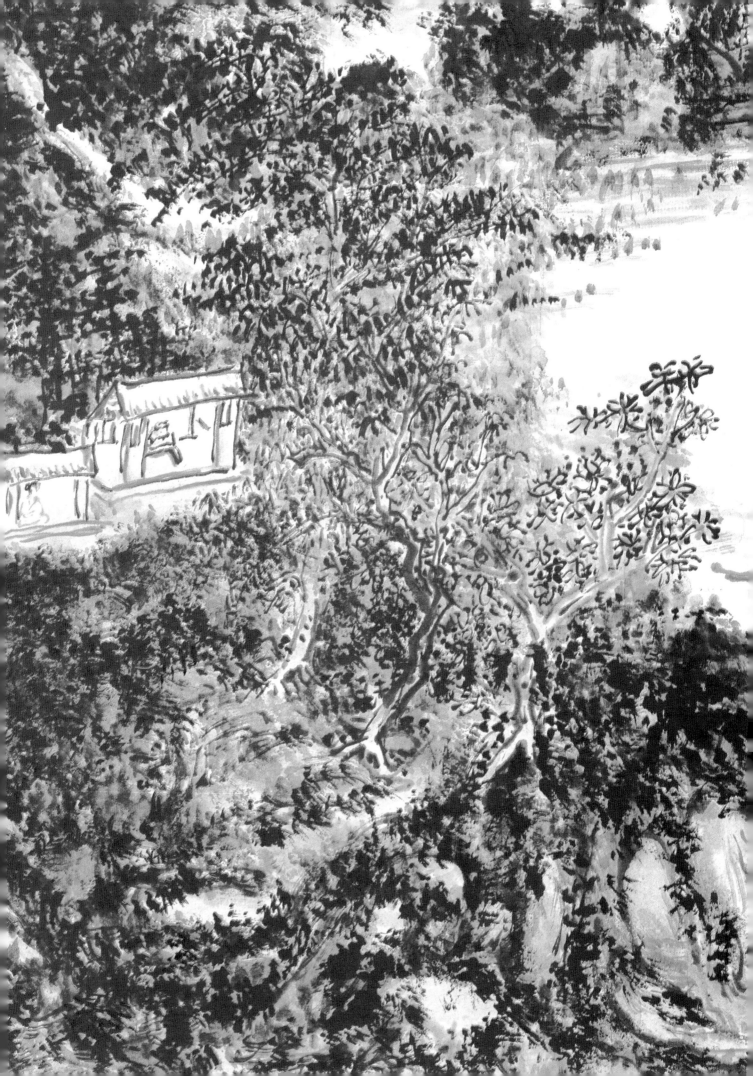

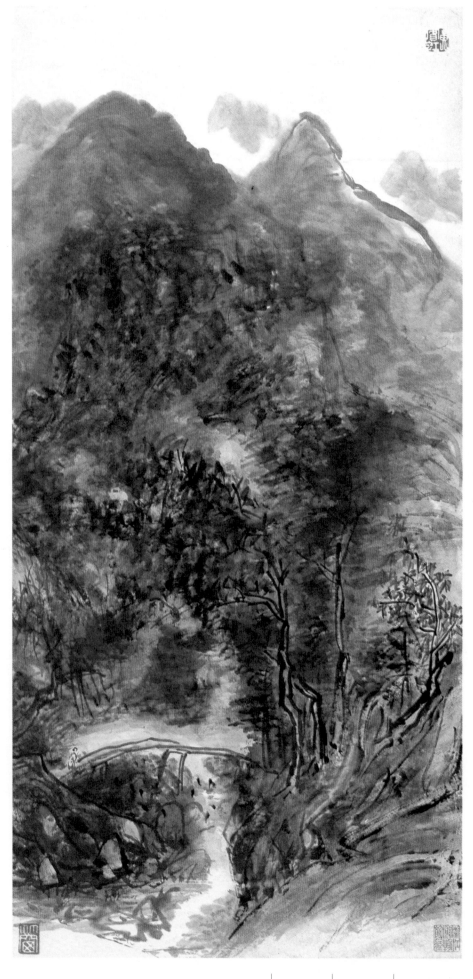

秋山烟雨 (右图为局部)

67.5cm × 33cm

浙江省博物馆藏

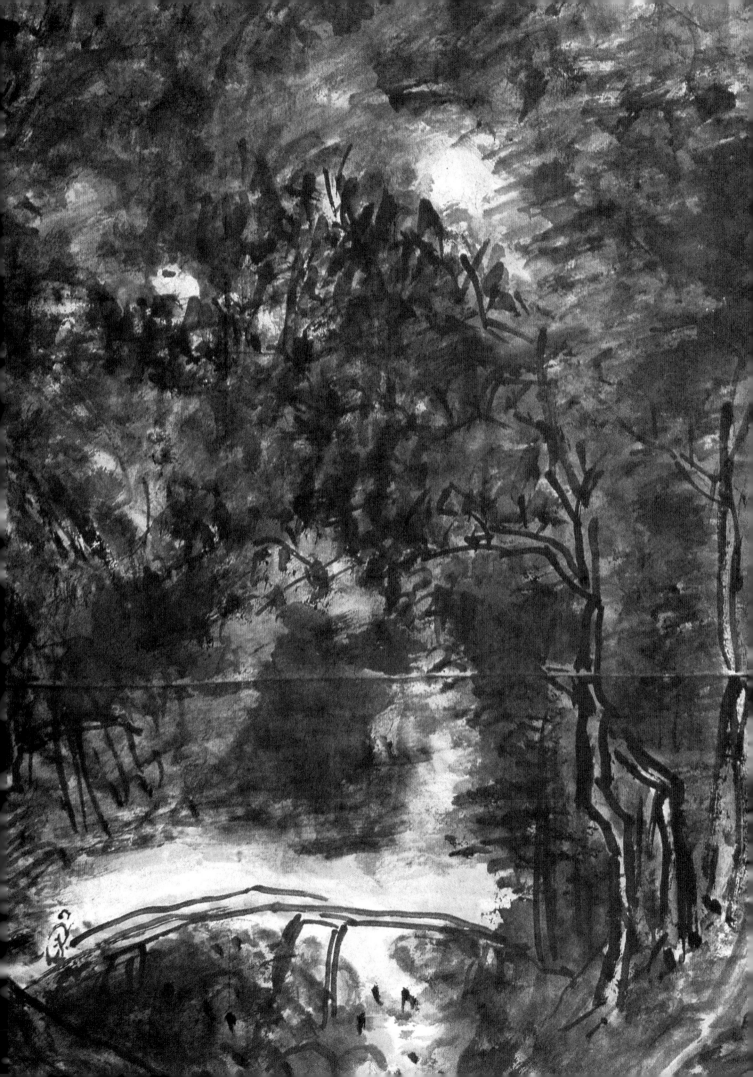

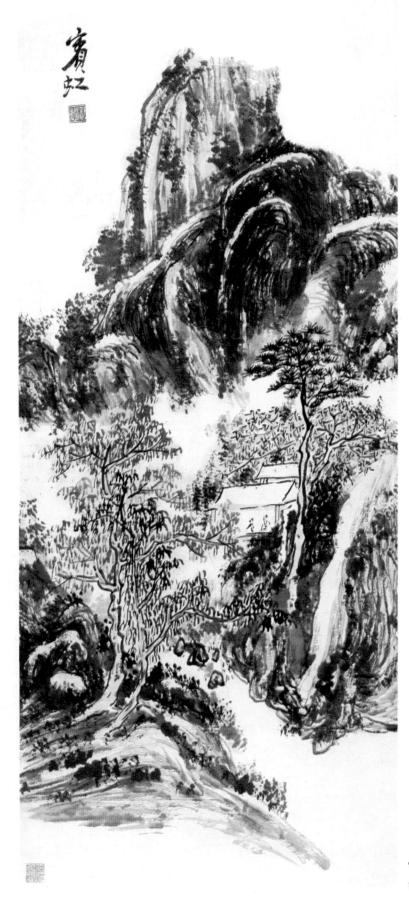

山 水

96cm × 39.5cm

浙江省博物馆藏

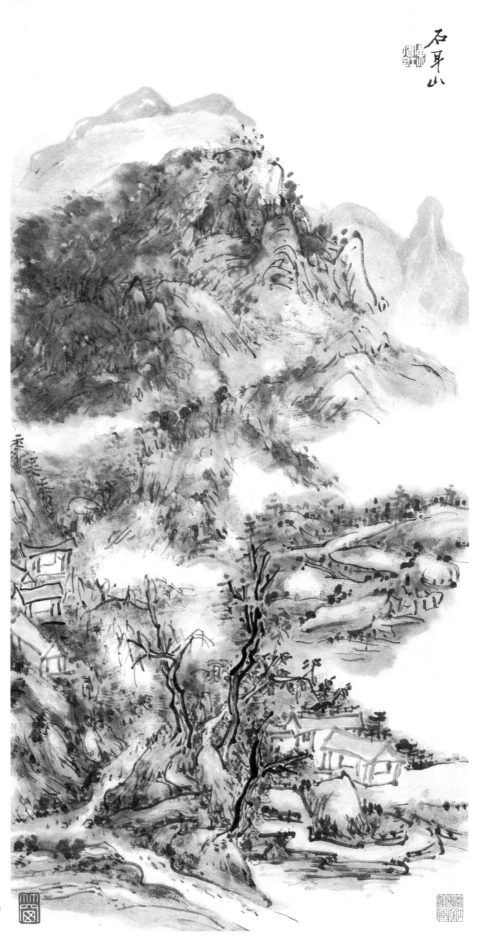

石耳山

65.5cm × 32.5cm

浙江省博物馆藏

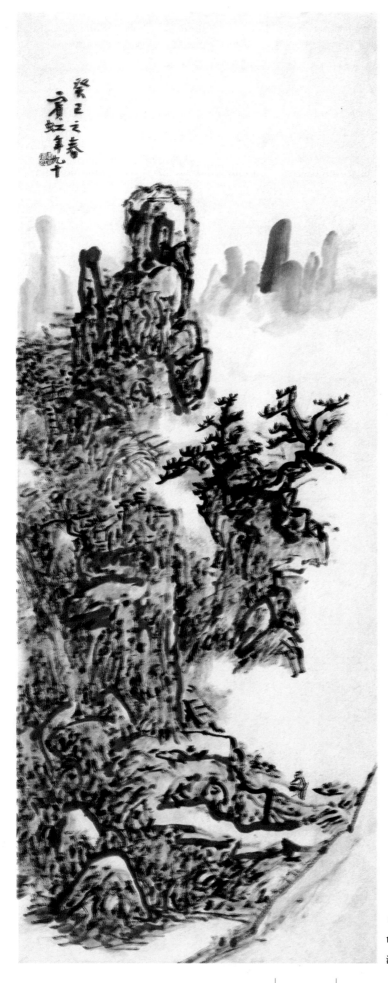

山 水 (右图为局部)

119cm × 47.5cm

浙江省美术学院藏

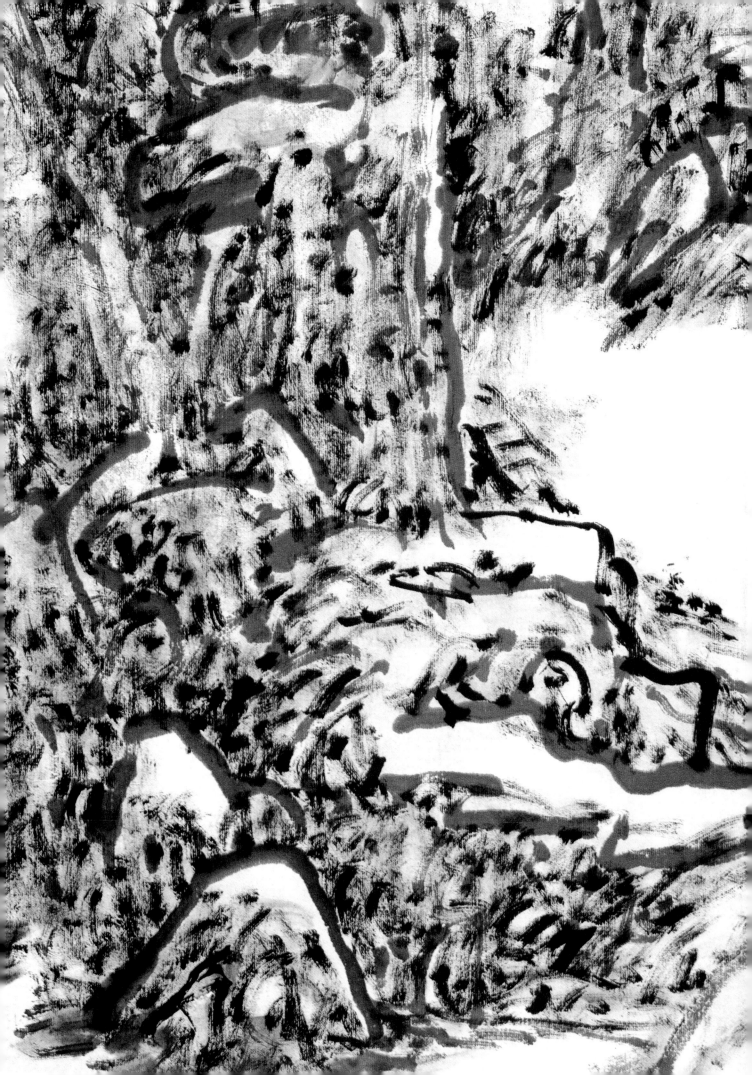

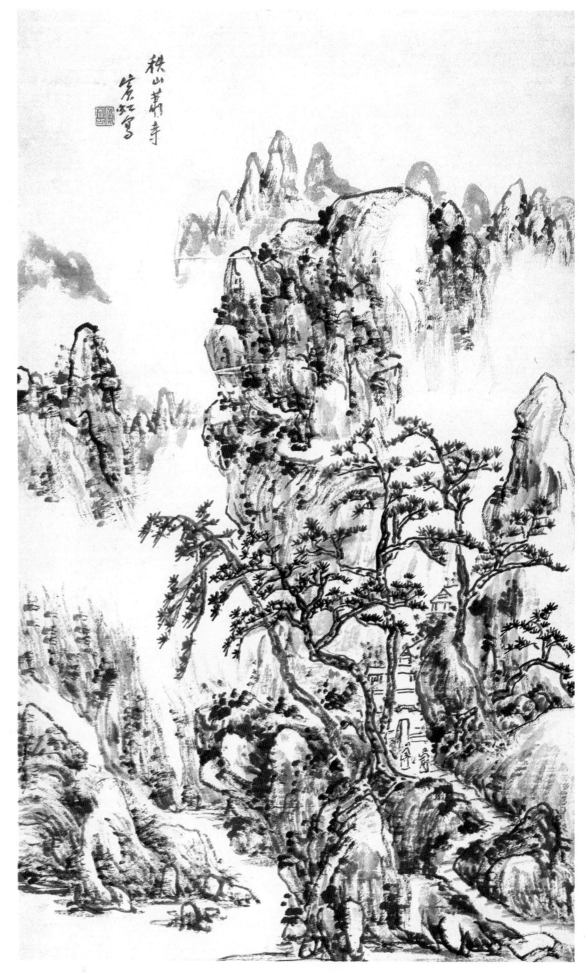

秋山萧寺

秋山萧寺
74.5cm × 45.5cm
中国美术学院藏

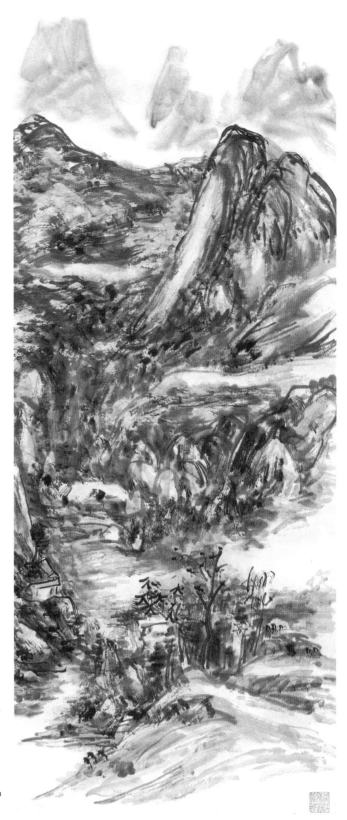

山 水

87.5cm × 31.5cm

浙江省博物馆藏

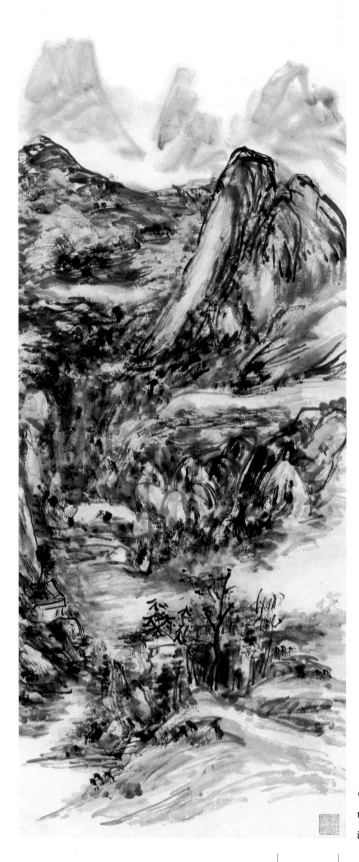

岭云初晴

117cm × 70cm

浙江省博物馆藏

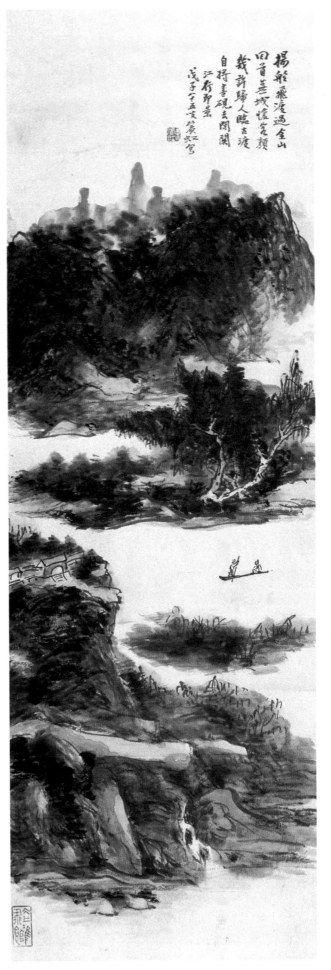

江行即景

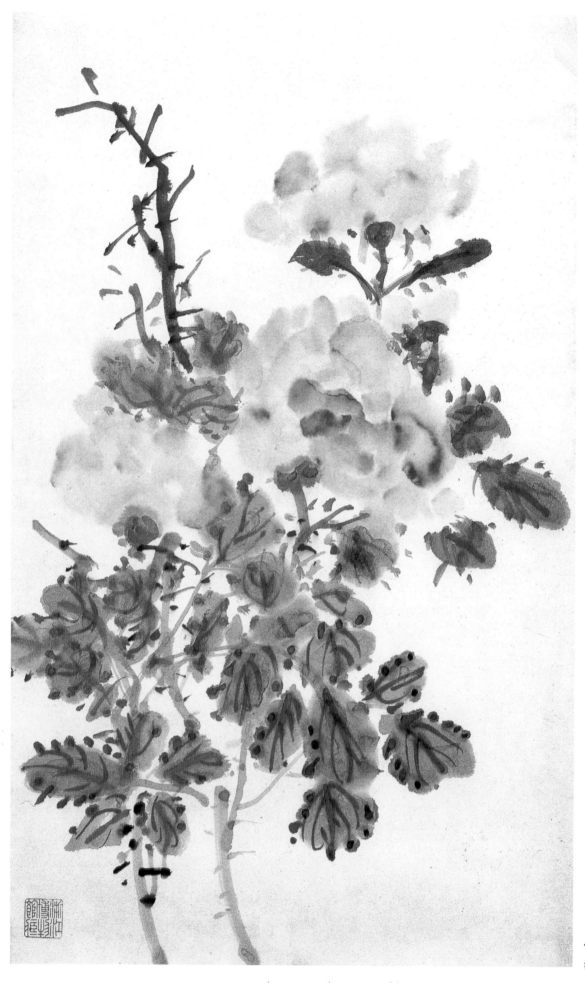

月 季

48cm × 29cm

浙江省博物馆藏

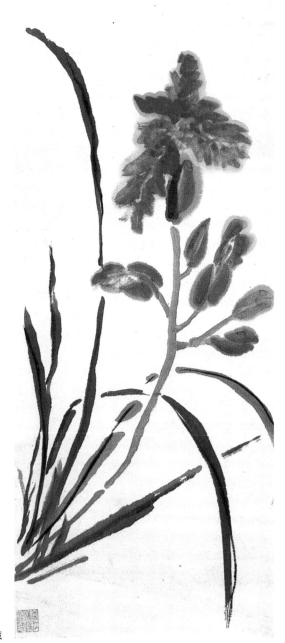

萱 草

84cm × 27cm

浙江省博物馆藏

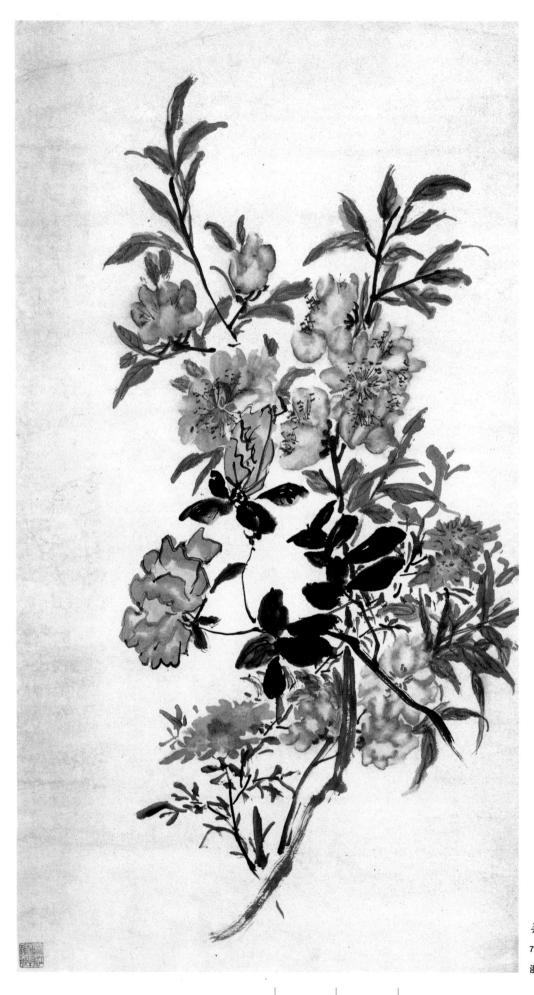

杂 花

75cm × 41cm

浙江省博物馆藏

蜀 葵

76cm × 39cm

浙江省博物馆藏

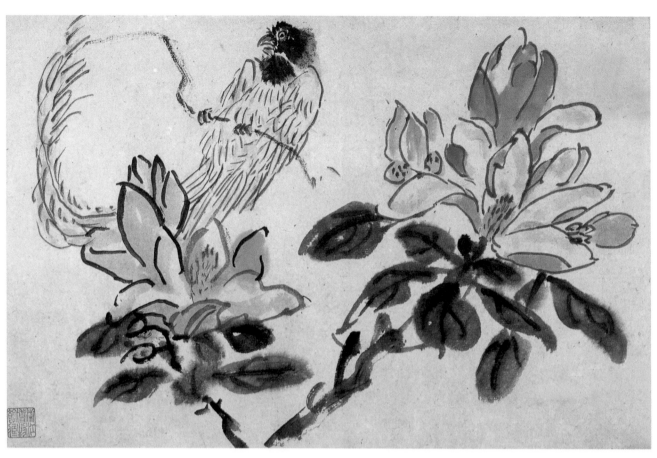

册页二开 (之一)

26cm × 42cm

浙江省博物馆藏

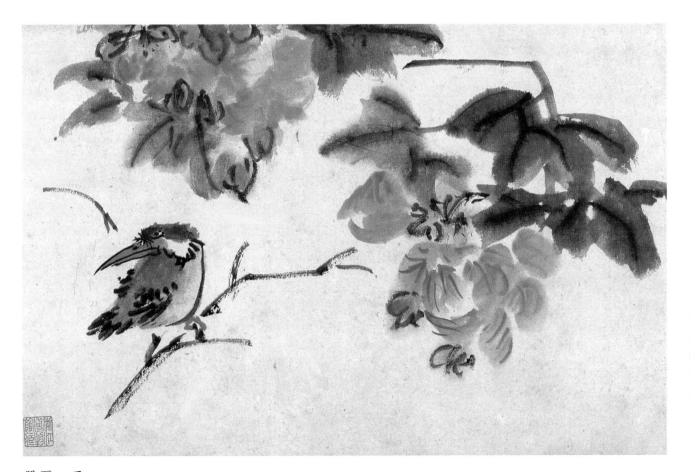

册页二开 (之二)

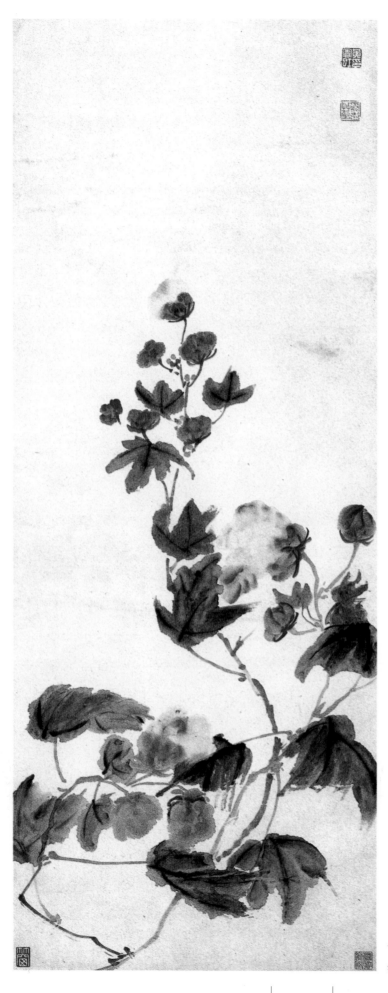

芙 蓉

100cm × 40cm

浙江省博物馆藏

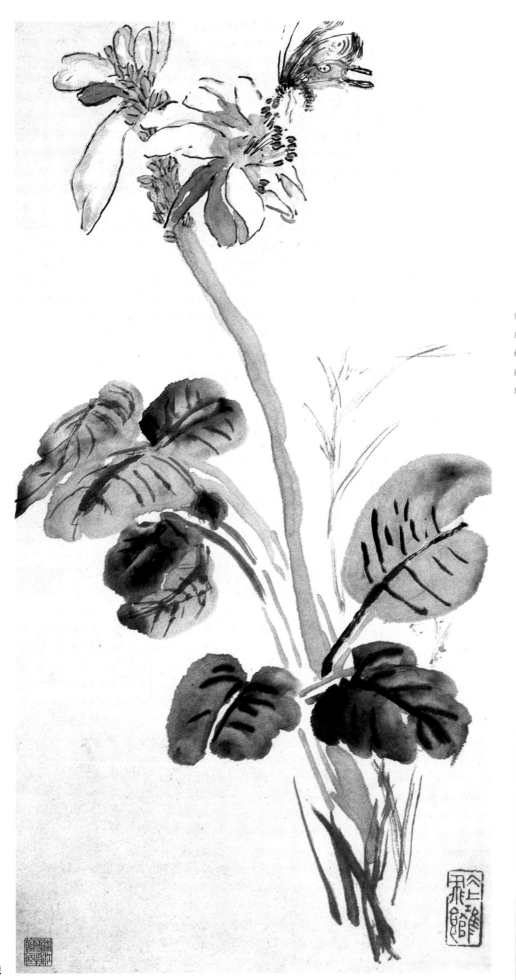

玉簪蝴蝶

55cm × 34cm

浙江省博物馆藏

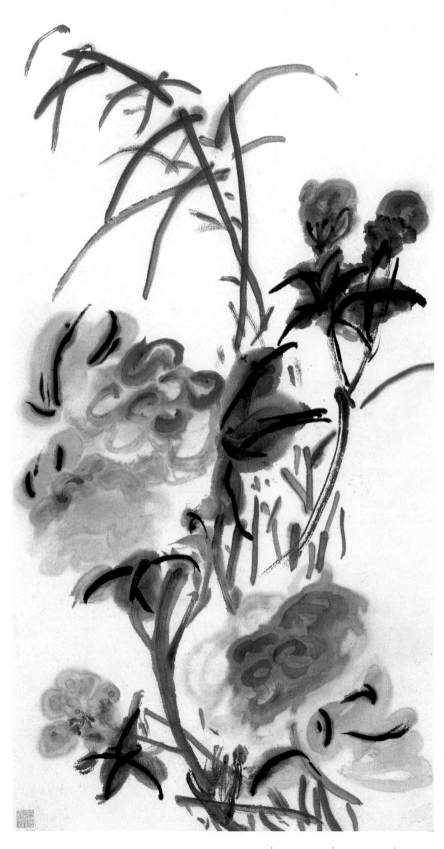

芙蓉芦草

105cm × 49cm

浙江省博物馆藏

湖石玉兰

123cm × 42cm

浙江省博物馆藏

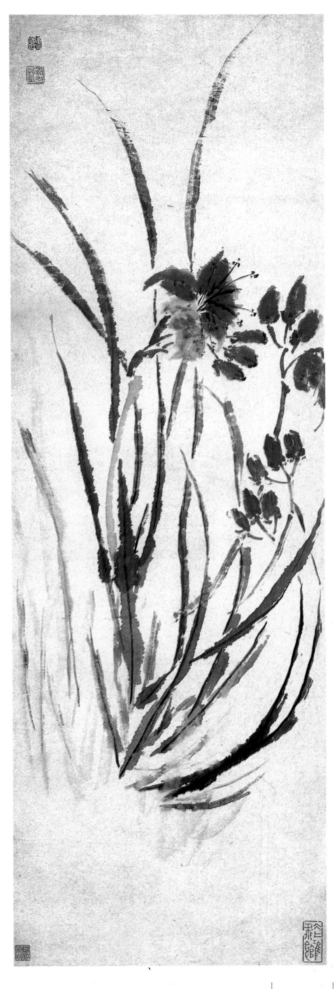

萱 草
115cm × 40cm
浙江省博物馆藏

拟元人意

45cm × 29cm

浙江省博物馆藏

前三十年梅农入黄山见
蓺卉丛生遂言中多不
識名曰写篇畨癸巳宾虹年九十

黄山野花

85cm × 42cm

浙江省博物馆藏

月季桃花

73cm × 39cm

浙江省博物馆藏

荷 花

107cm × 40cm

浙江省博物馆藏

萱 草

66cm × 37cm

浙江省博物馆藏

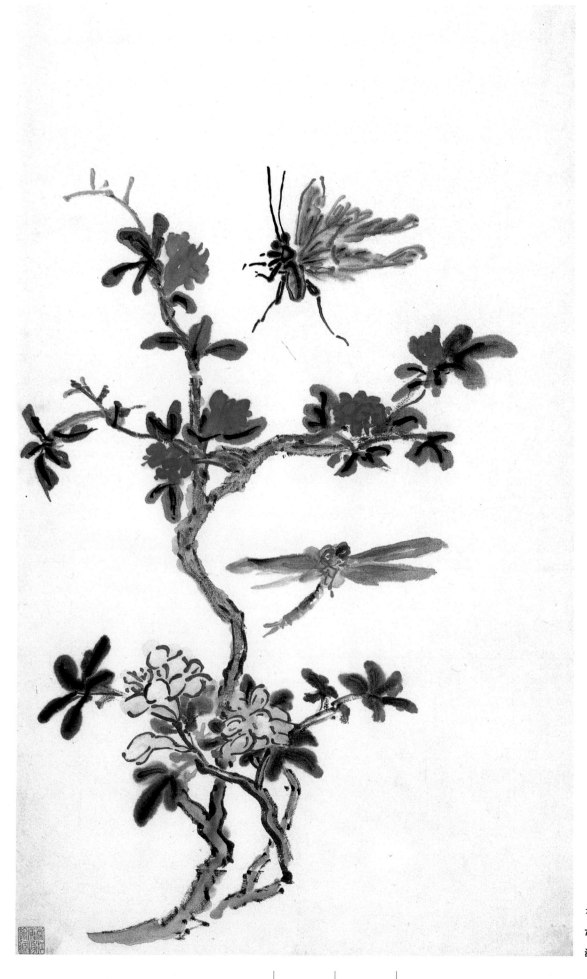

榴花蝴蝶

76cm × 42cm

浙江省博物馆藏

湖石花卉

126cm × 41cm

浙江省博物馆藏

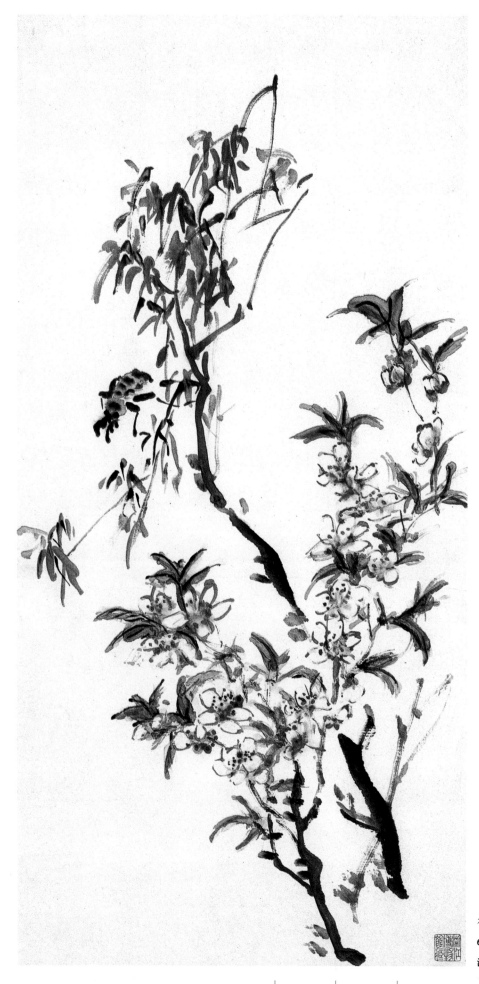

桃柳图

68cm × 33cm

浙江省博物馆藏

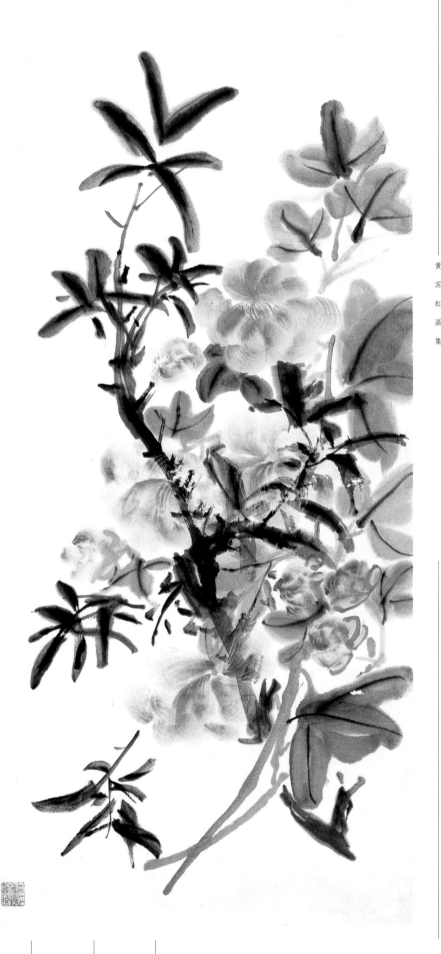

芙 蓉

77cm × 35cm

册页十开 (之一)

29cm × 42cm

浙江省博物馆藏

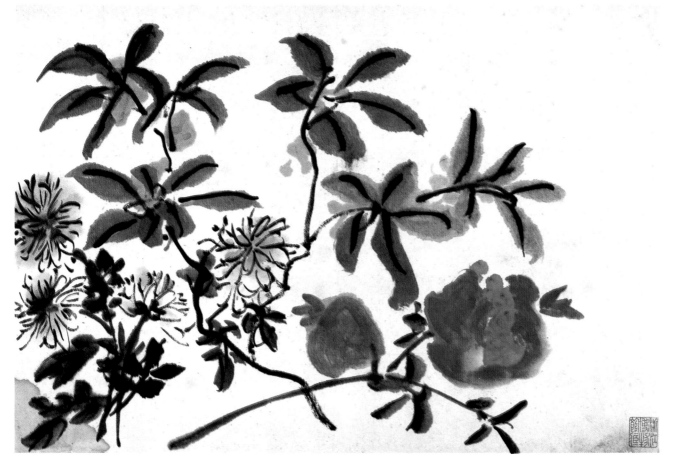

册页十开 (之二)

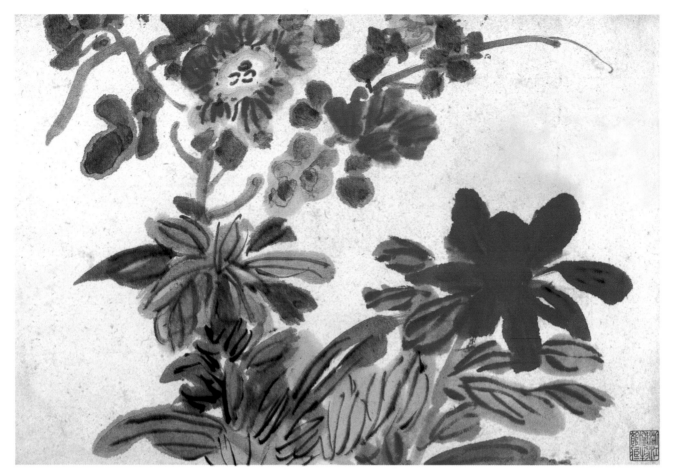

册页十开 (之三)

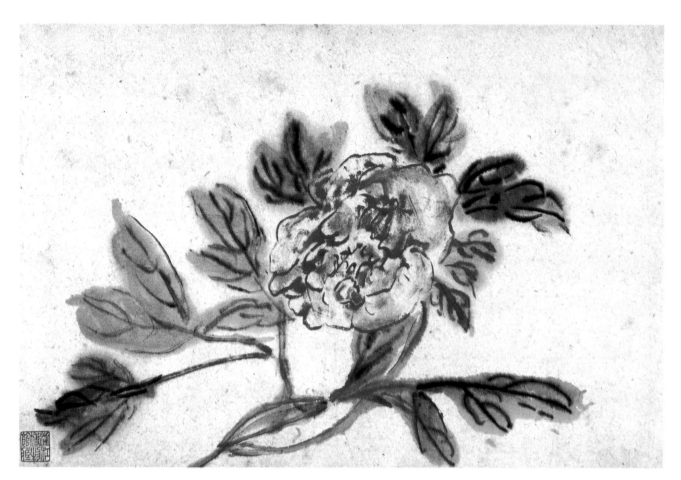

册页十开 (之四)

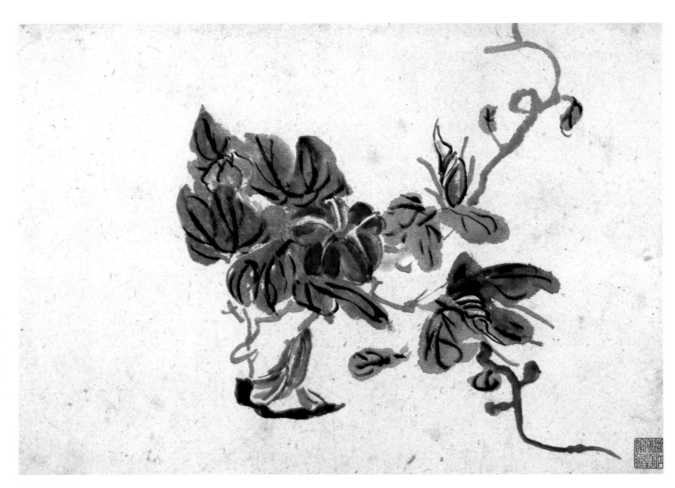

册页十开(之五)

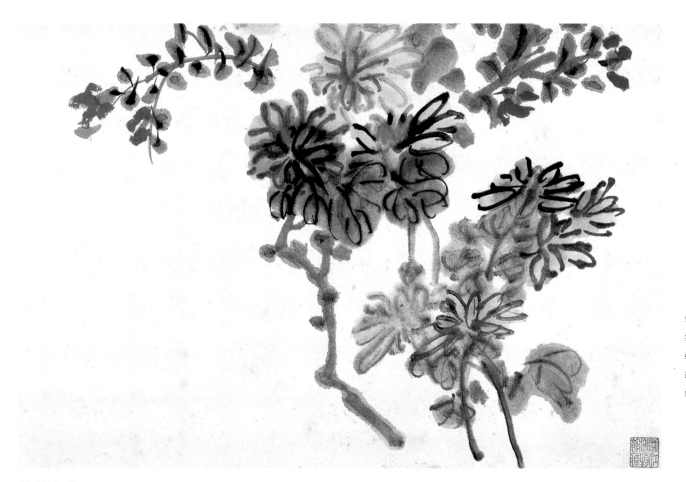

册页十开(之六)

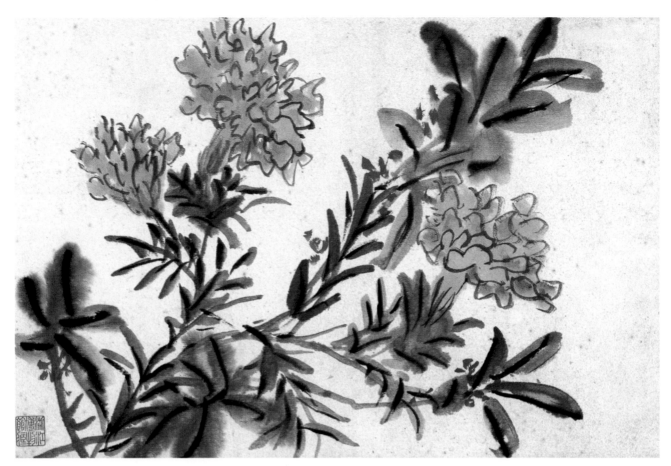

册页十开 (之七)

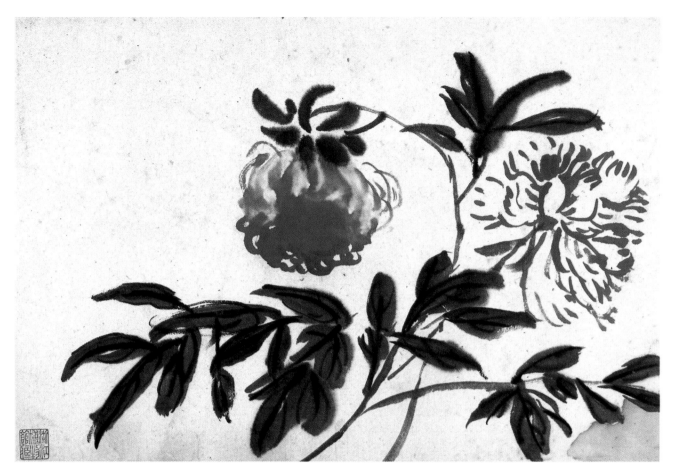

册页十开 (之八)

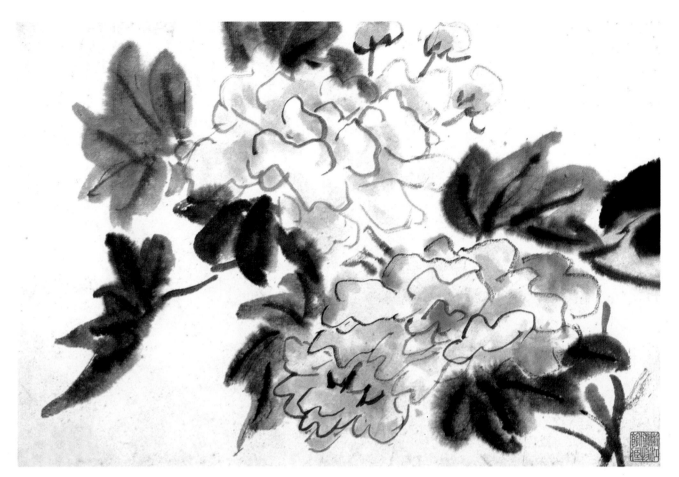

册页十开 (之九)

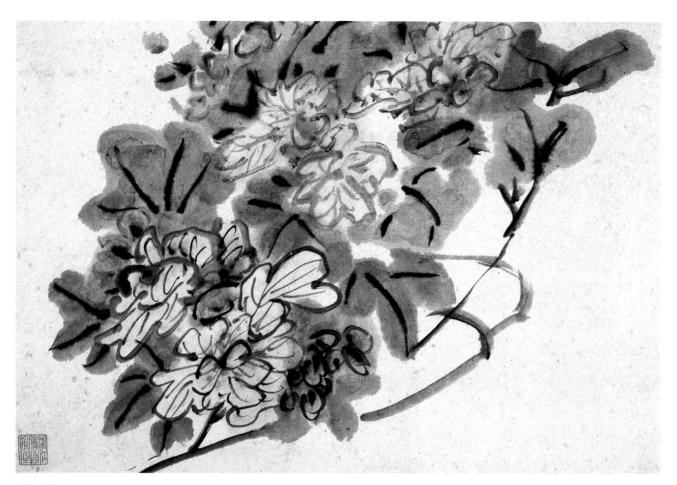

册页十开（之十）

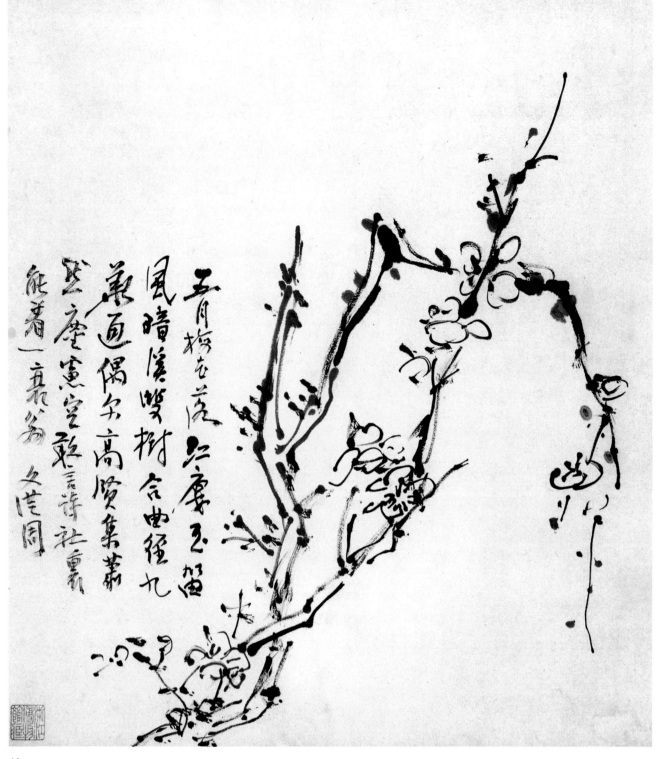

梅

41 cm × 38 cm

浙江省博物馆藏

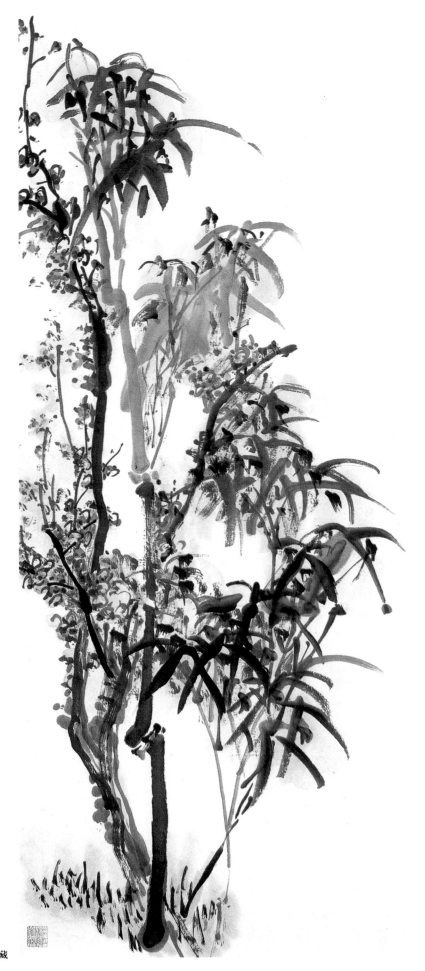

梅竹图

89cm × 37cm

浙江省博物馆藏

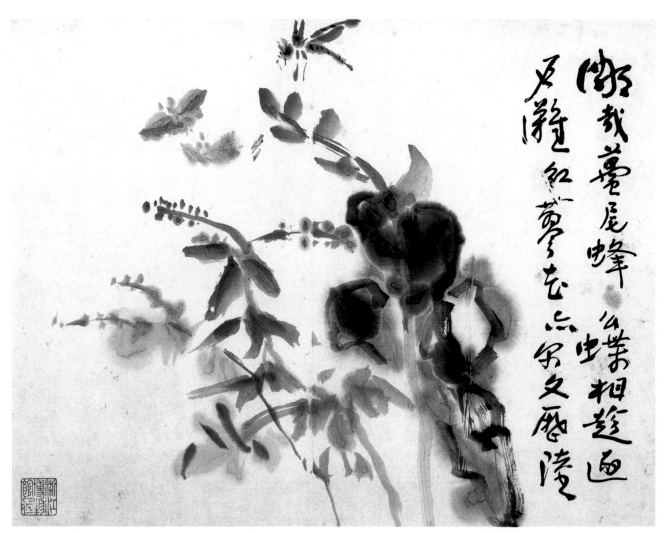

册页十开 选八（之一）

27cm × 40cm

浙江省博物馆藏

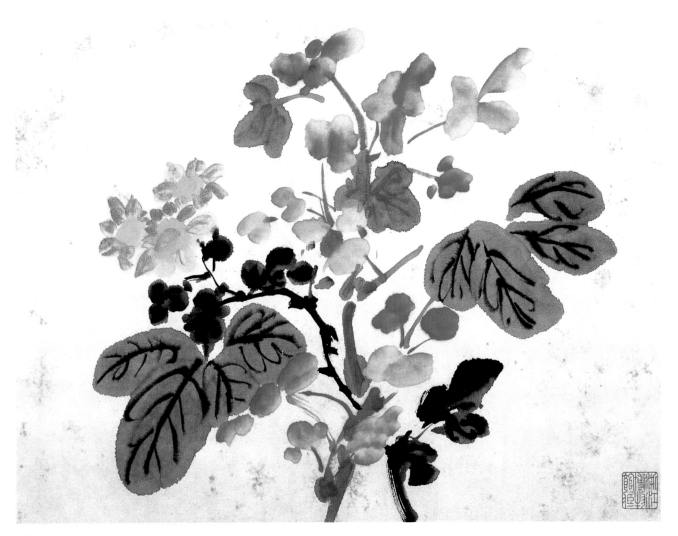

册页十开 (之二)

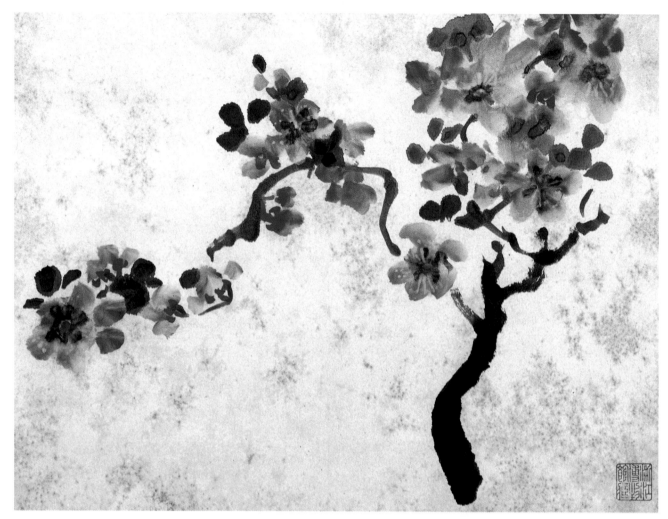

册页十开 (之三)

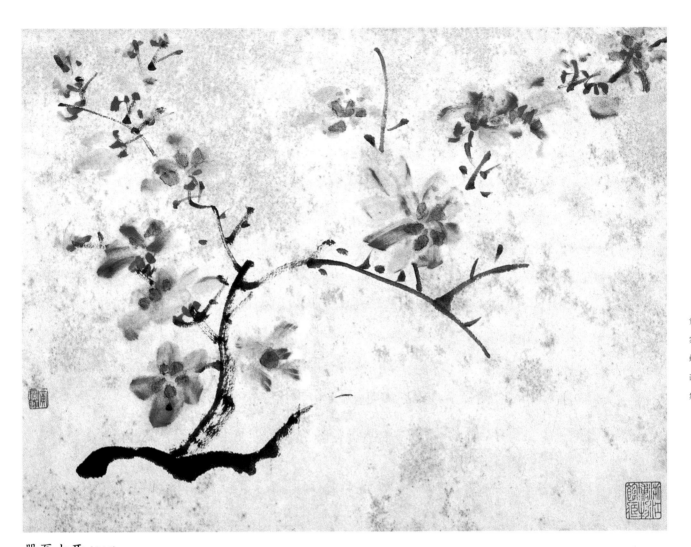

册页十开 (之四)

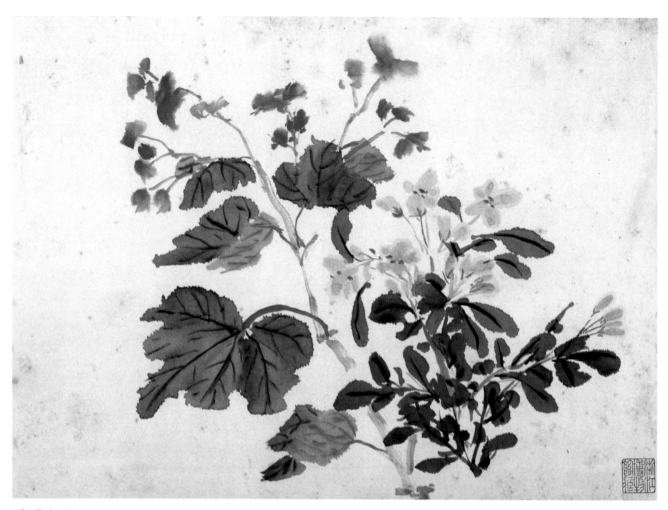

册页十开 (之五)

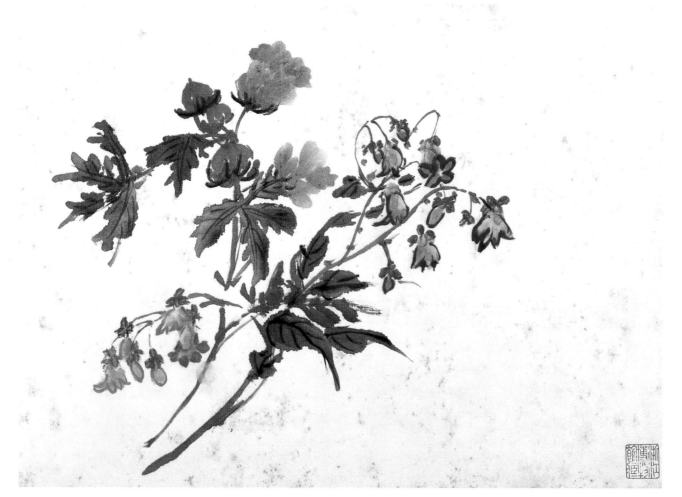

册页十开 (之六)

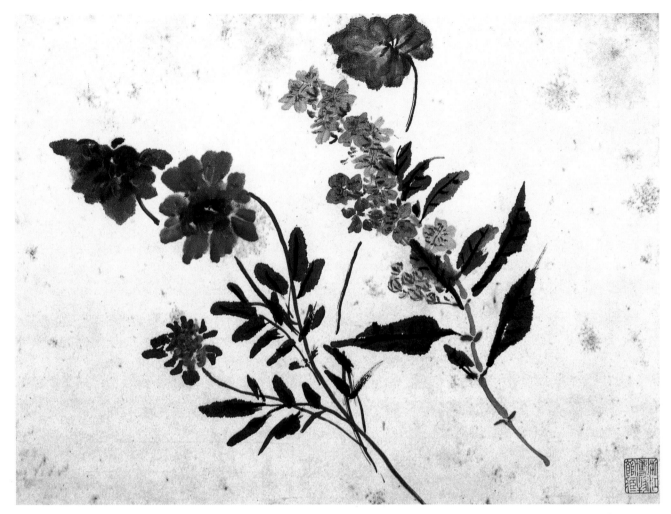

册页十开 (之七)

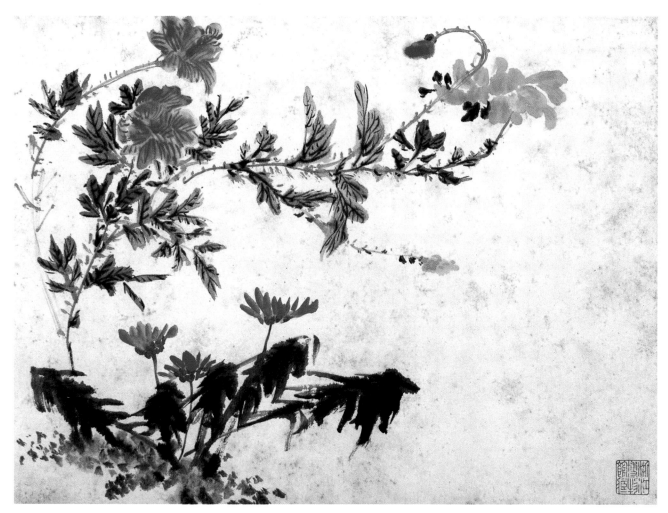

册页十开 (之八)

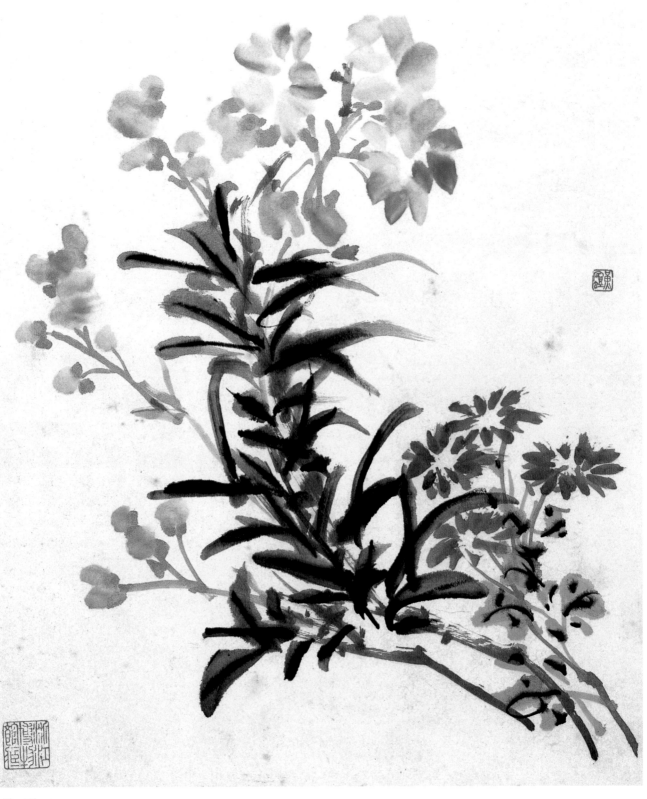

册 页

35cm × 27cm

浙江省博物馆藏

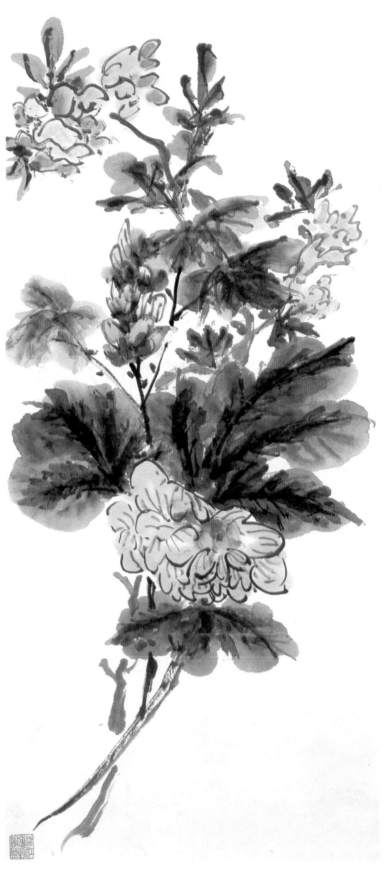

榴花蜀葵

76cm × 31cm

浙江省博物馆藏

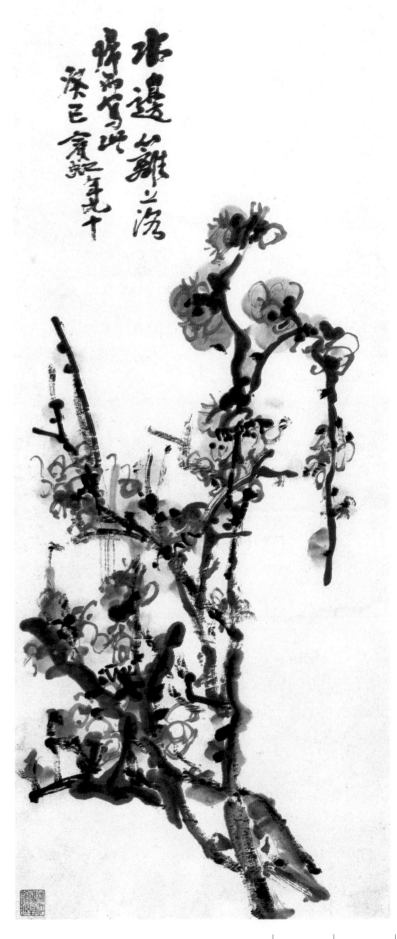

梅 花

72cm × 30cm

浙江省博物馆藏

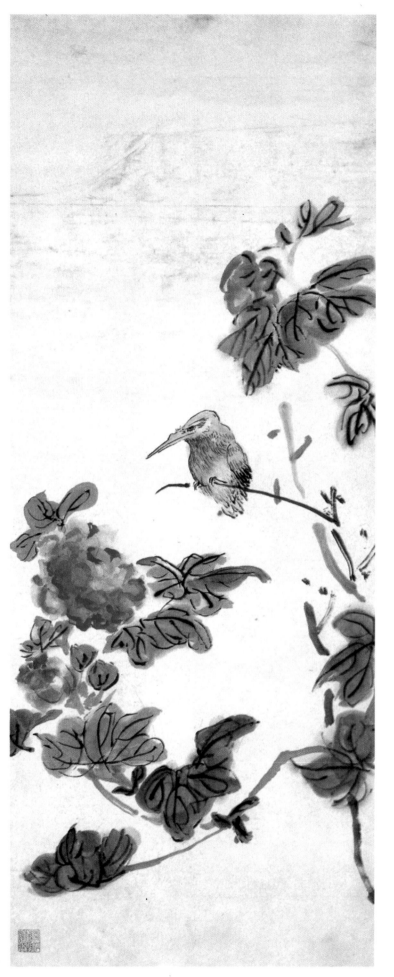

花卉翠鸟

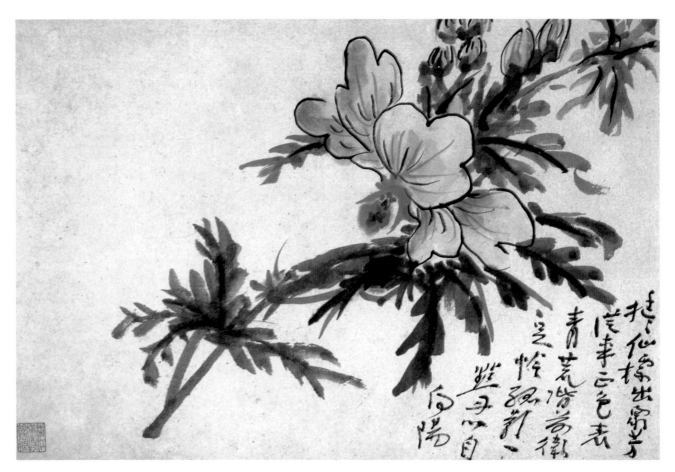

册 页 (之一)

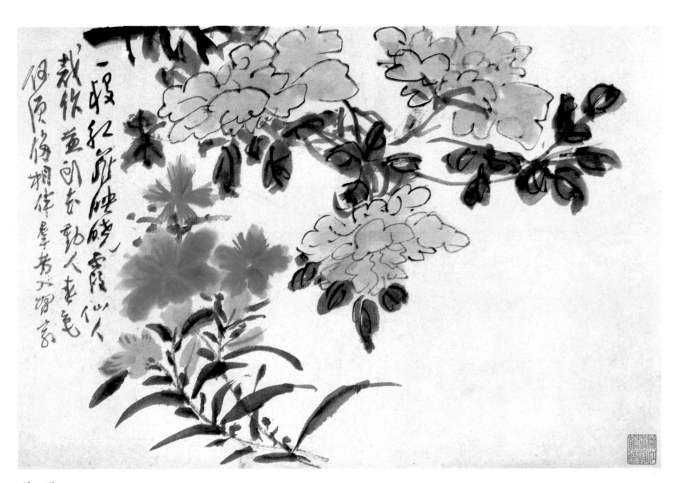

册 页（之二）

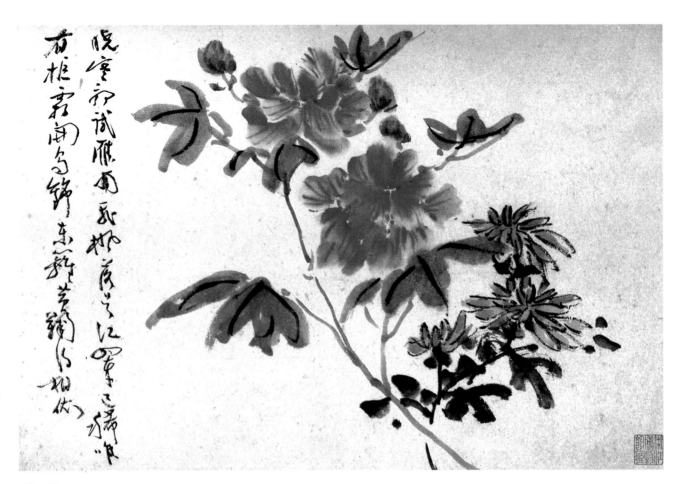

册 页 (之三)

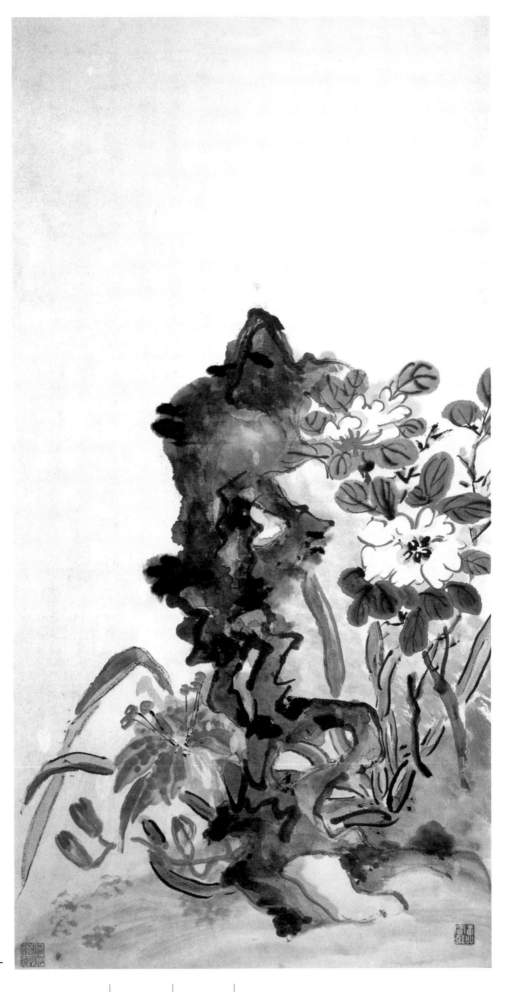

湖石花卉

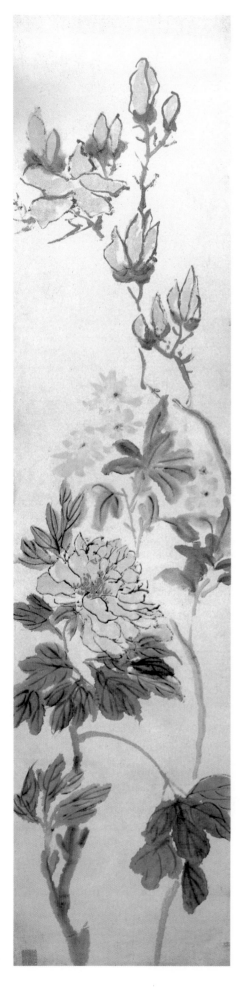

玉兰牡丹

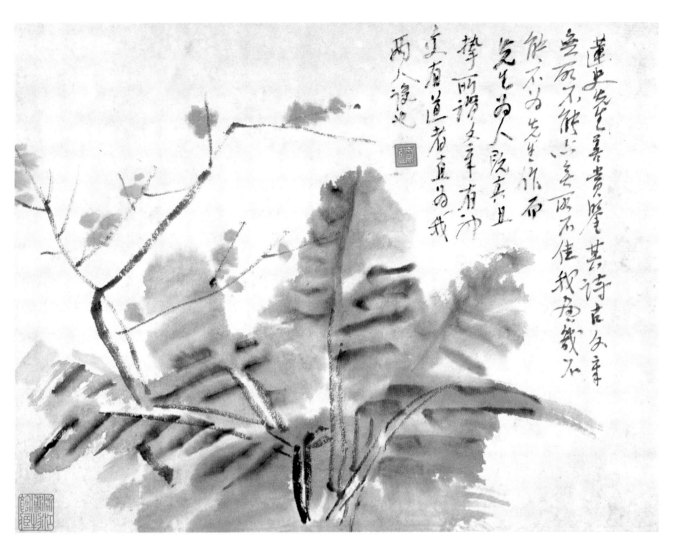

册 页

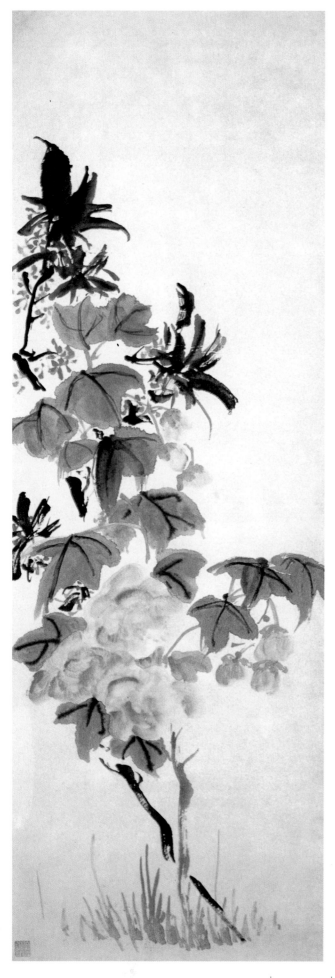

芙蓉桂花

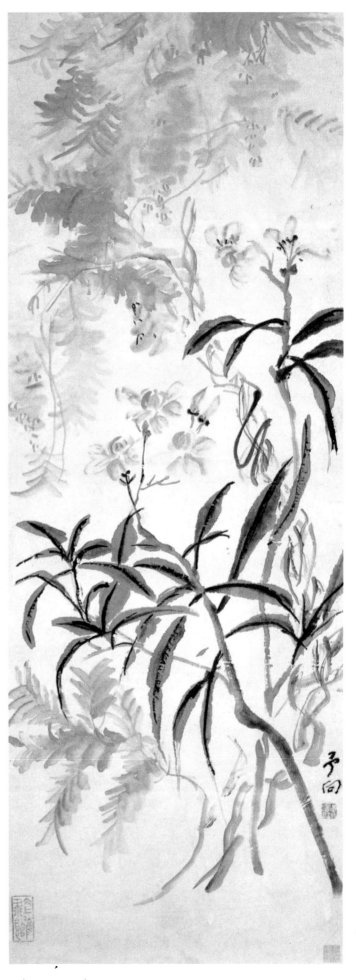

夹竹桃藤花

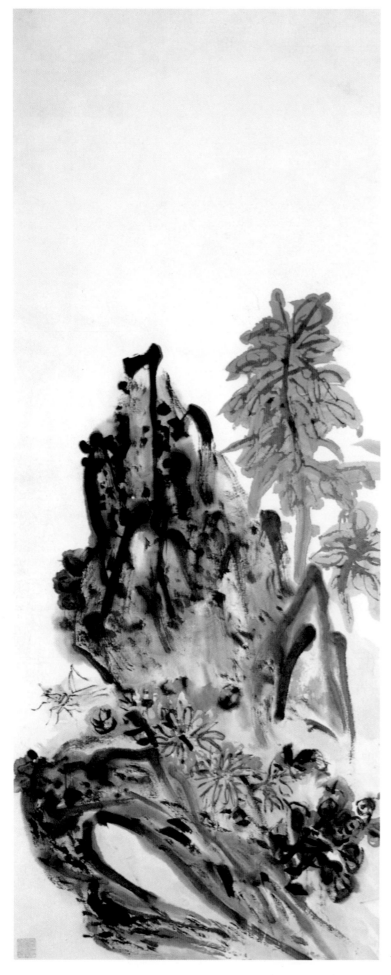

菊石雁来红

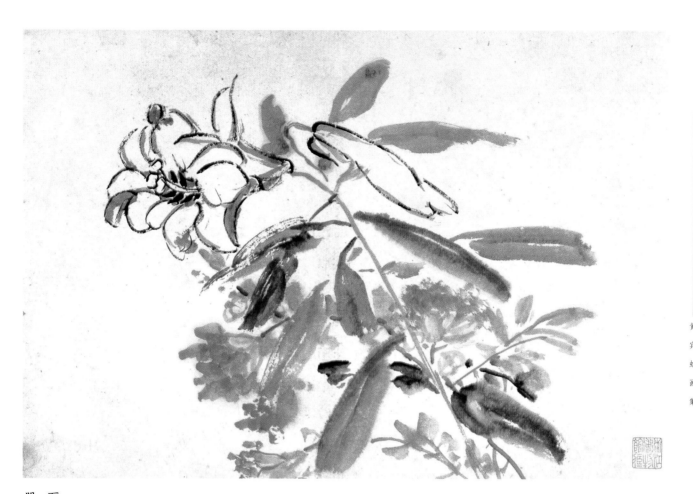

册 页

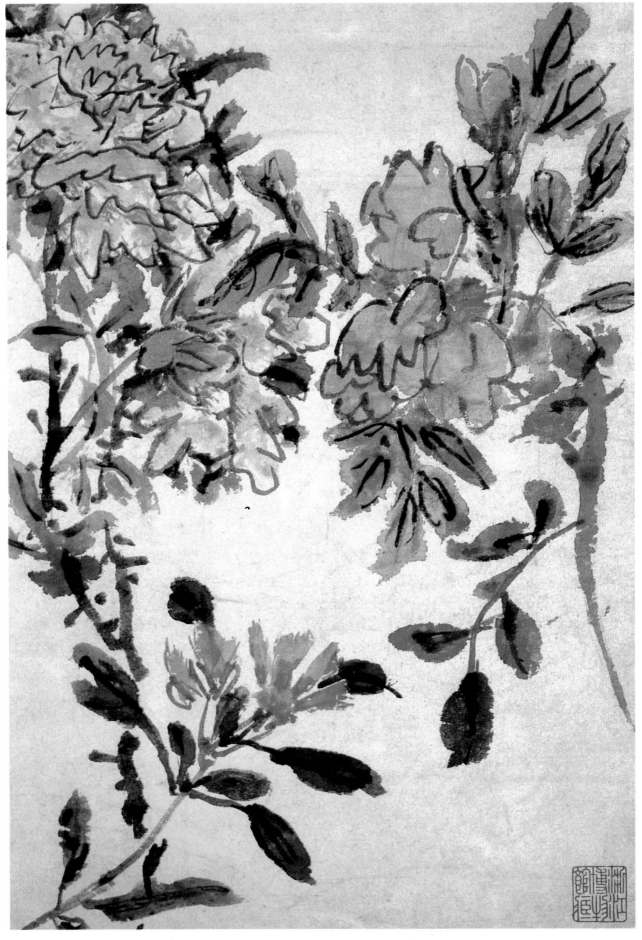

册 页 (之一)

册 页 (之二)

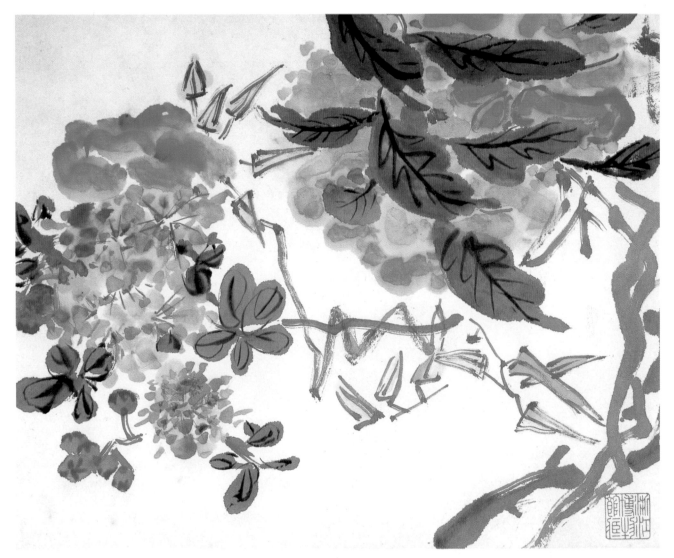

册 页 (之一)

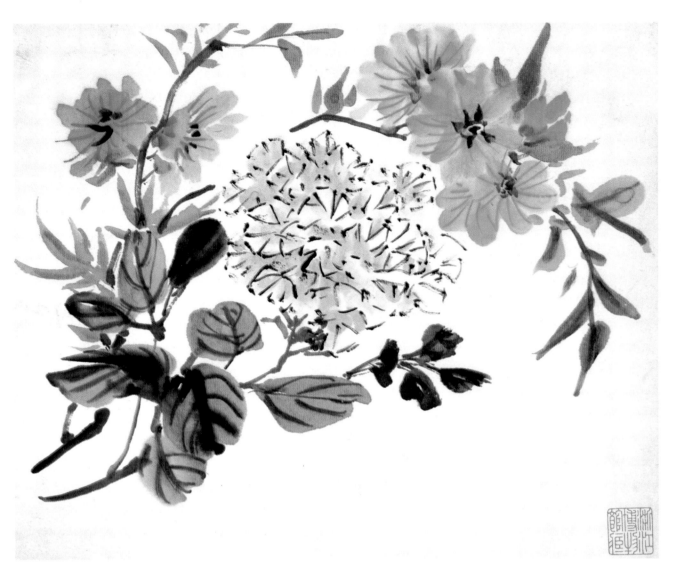

册 页 (之二)

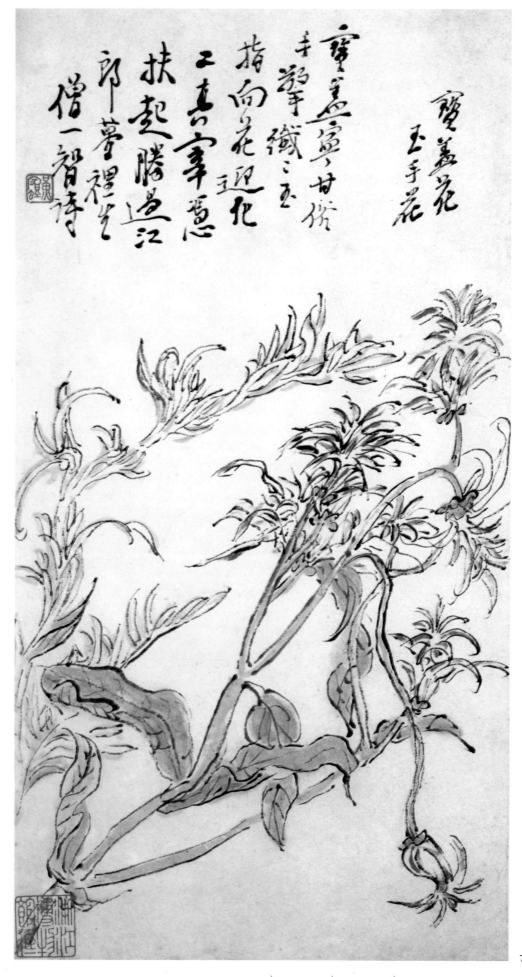

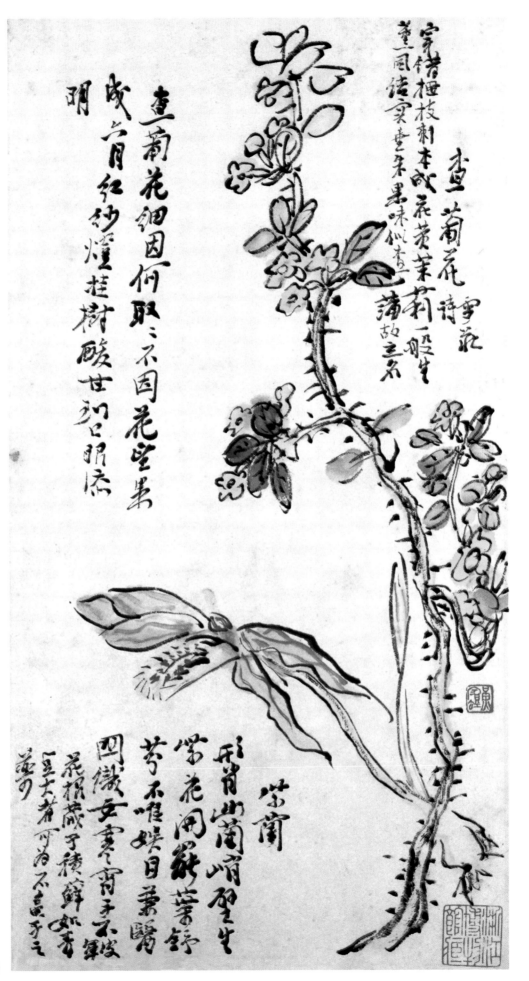

查葡花诗 雪萝

宇背橙枝刺本成花黄茉莉一般生
董一凤结实查柔果味似查菌故立名

查葡花细因何取不因花室果
咸六月红纱烛挂樹酸廿知已明依

荣葡

形骨幽兰峭壁生
常花同幽谷馨钖
苟不惶娱目慰醫
四儀安雲霄霄于不孜
花根歲于積辭如青
一豆大者可为不恚于元
菌可

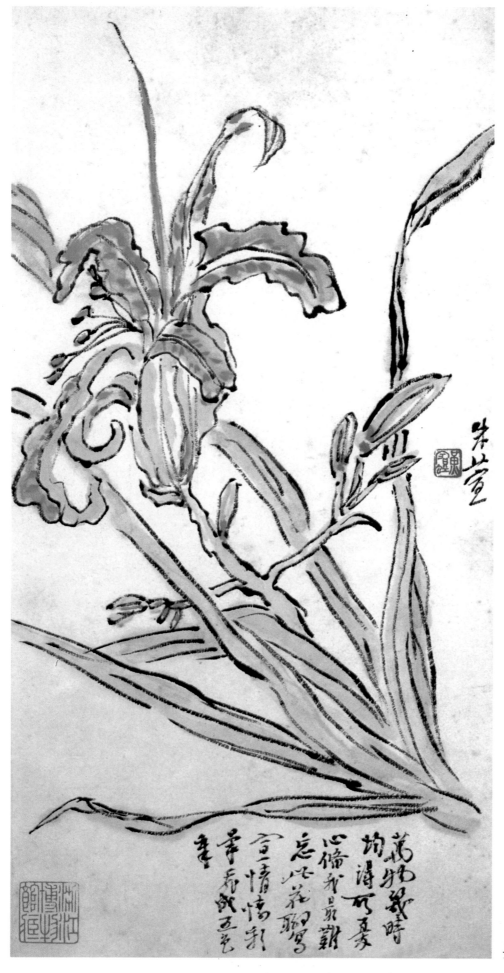

册 页 (之三)

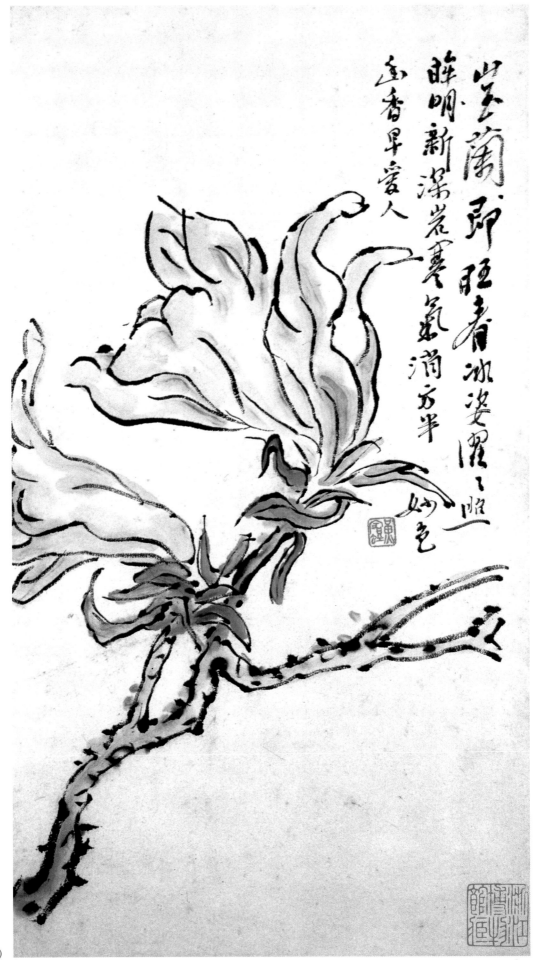

册 页 (之四)

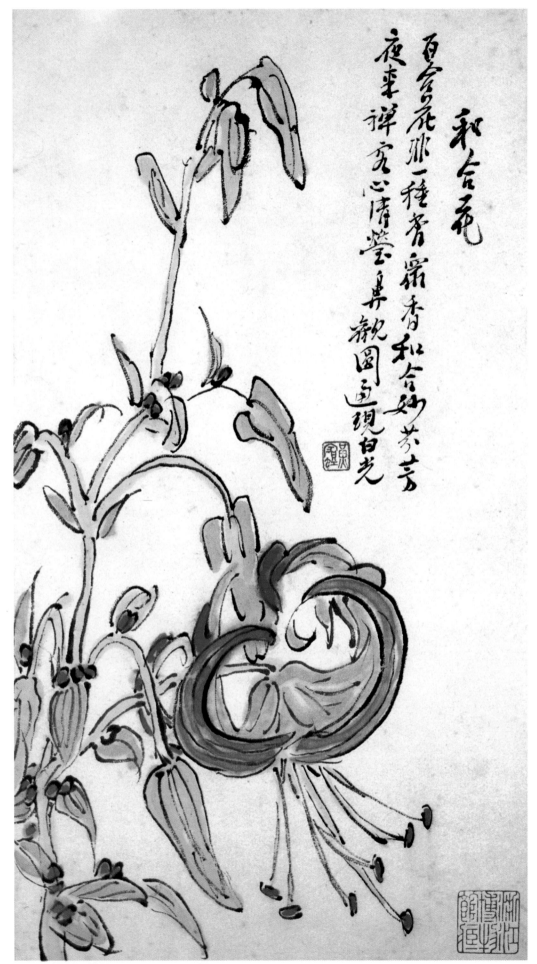

册 页 (之五)

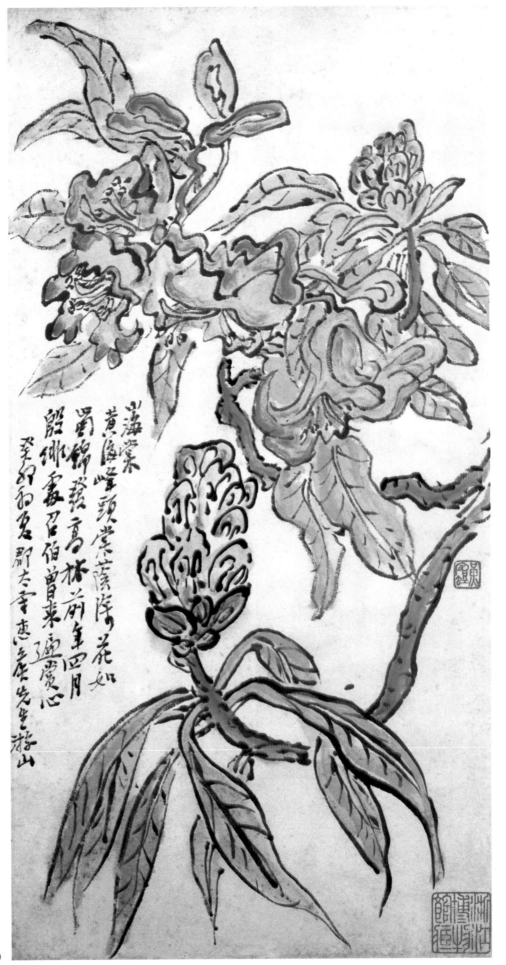

册 页（之六）

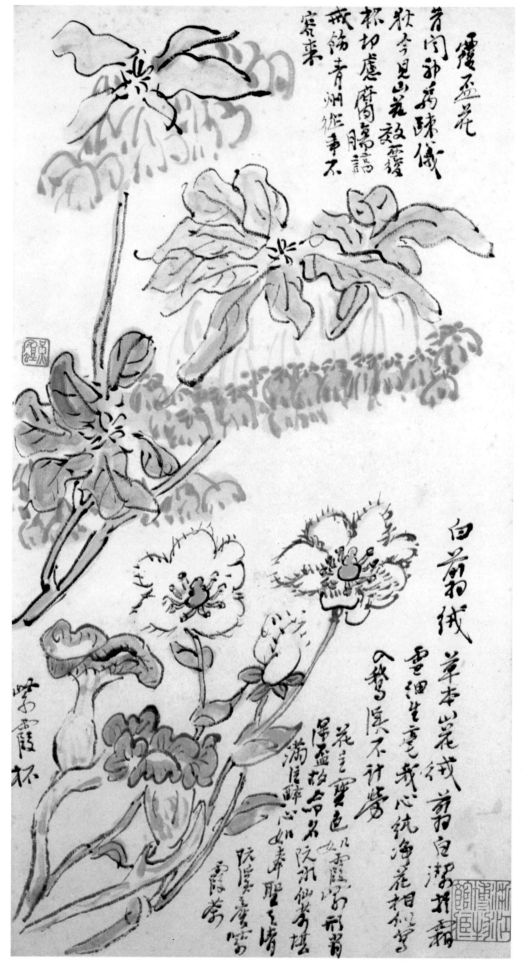

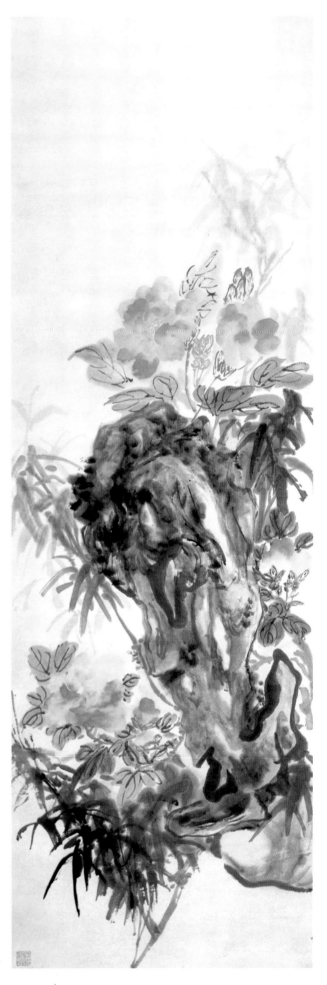

湖石牡丹

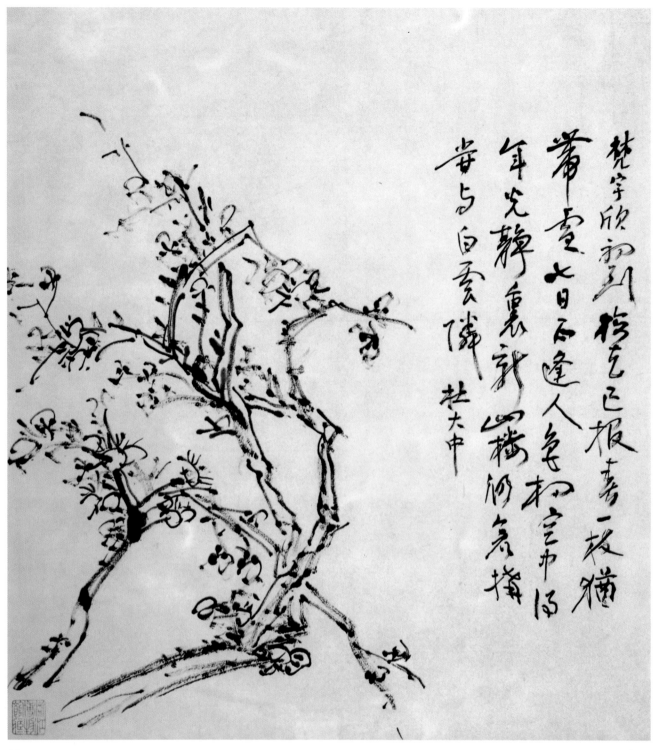

梅

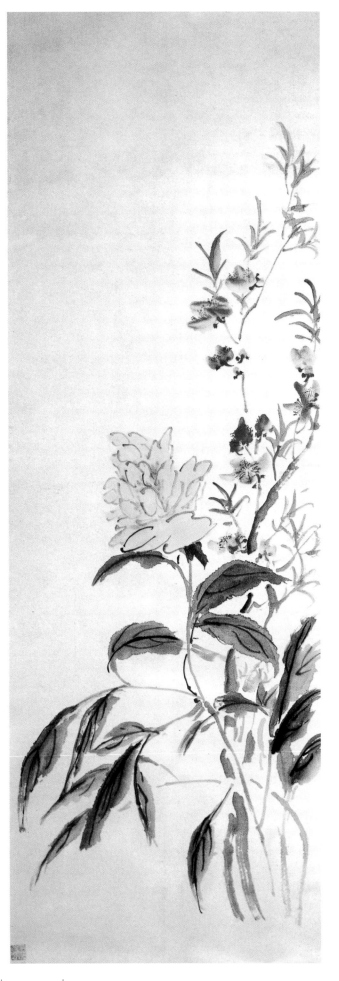

芍药桃花

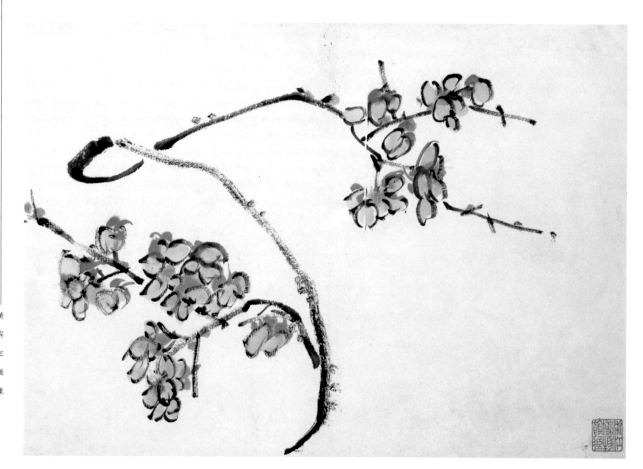

册 页 (之一)

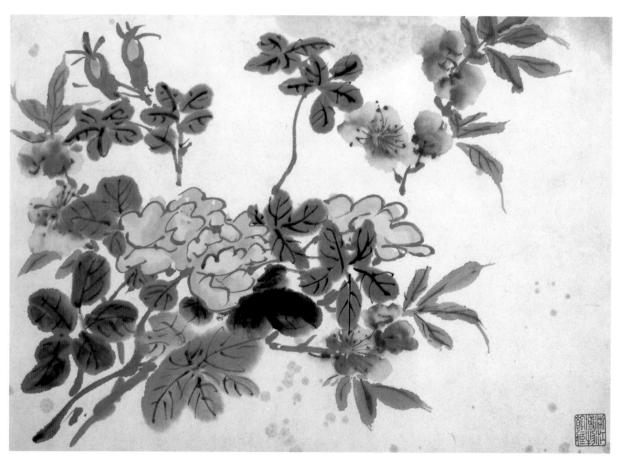

册 页 (之二)

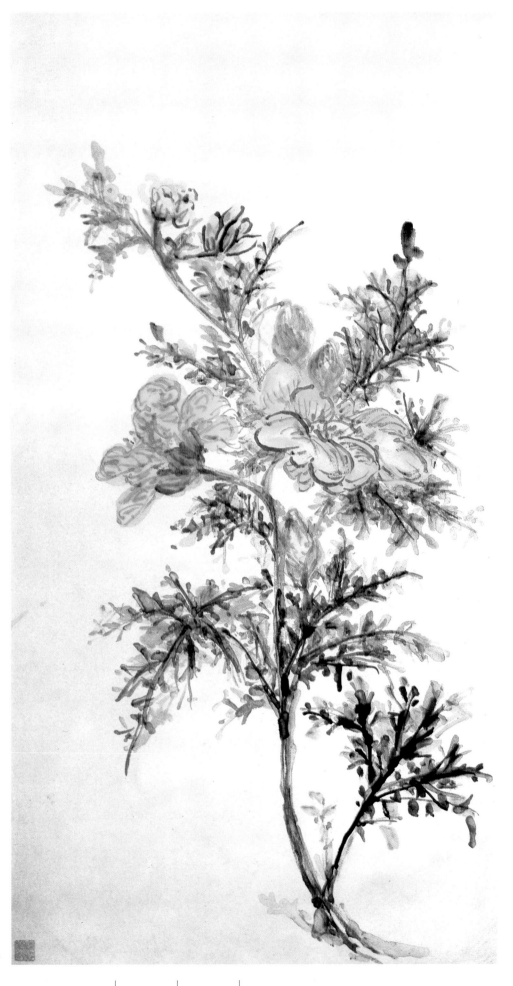

花卉

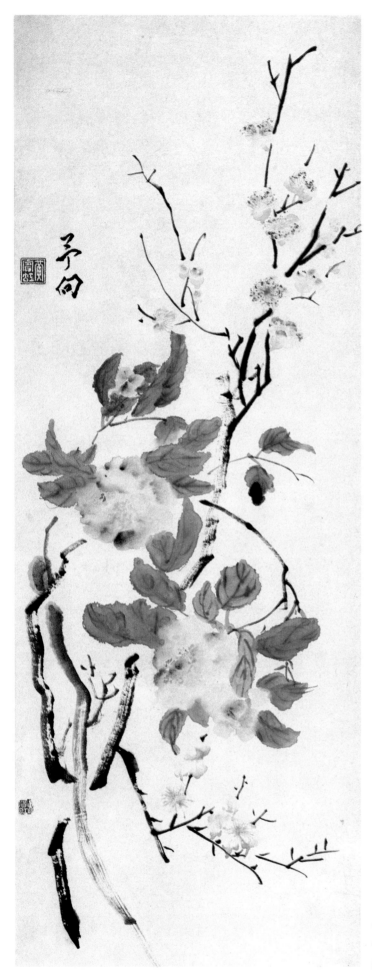

牡丹梅花

47cm × 30cm

浙江省博物馆藏

图书在版编目（CIP）数据

黄宾虹画集／黄宾虹绘．—北京：人民美术出版社，
2003.12

ISBN 7-102-02867-9

Ⅰ．黄…　Ⅱ．黄…　Ⅲ．中国画－作品集－中国－现代

Ⅳ．J222.7

中国版本图书馆 CIP 数据核字（2003）第 103700 号

黄宾虹画集

出版发行　**人民美术出版社**
　　　　　（北京市北总布胡同 32 号　100735）

责任编辑　刘继明　赵 颋

策 划 人　杨建峰　杨永胜

装帧设计　李呈修　孙 利

责任印制　丁宝秀

制版印刷　北京新华印刷有限公司

经　　销　新华书店总店北京发行所

2013 年 3 月第 1 版　第 2 次印刷

开本：889 毫米 ×1194 毫米　1/16　印张：28

印数：5001 ～ 8000

ISBN 7-102-02867-9

定价：380.00 元（上、下册）